设计广场 系列基础教材

时尚设计·染织

SHISHANG SHEJI · RANZHI

张红宇　著

上海市教育委员会　组编

广西美术出版社

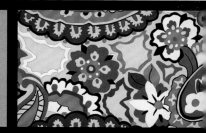

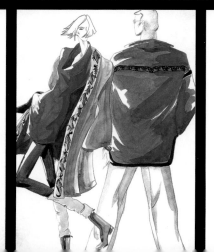

作　者：张红宇

性　别：女

简　介：东华大学设计艺术学硕士毕业

工作于上海工程技术大学艺术设计学院

应邀任本套丛书特约编辑

2005论文"浅析色彩联想在包装设计中的合理应用"入选《中国科协 2005 年学术论坛论文集》;

2004 广告设计作品入选"全国环境保护公益广告大赛";

2004 应邀为上海电影集团、上海艺果影视有限公司联合摄制的三十集大型古装喜剧动作片《刘姥姥外传》剧中人物设计服装;

2003系列服装设计《纵横四海》获"第二届衡韵杯全国新唐装设计大赛"优秀奖;

2003 应邀为中央电视台、国际电视总公司联合拍摄的二十集时装电视连续剧《晶》剧中主要演员设计服装;

系列服装设计《花木兰》曾获"第三届新西兰羊毛杯全国编织服装大赛"铜奖;

编写黄元庆教授主编教材《服装色彩学》第九章(第三版、第四版, 中国纺织出版社);

编写《中国服装大典》"服装图案设计"一章(文汇出版社)。

序

　　21世纪是一个体现完美设计的时代。对今天的人们来说，设计不再是仅仅局限于造物、造型和设色，或只是为了人类自身的行为。设计的根本是合理。我们必须面对现实、面向未来，对全人类和世界上所有生灵的和谐生存进行全方位的、立体的、综合的设计。因此，对设计含义的提升和设计内容的扩展，当是今日设计教育和研究中最为重要的课题。

　　随着全球经济一体化的进程，我国经济也进入了一个高速发展的时期。国力的不断增强，文化艺术和教育事业的大力发展，必将有利于提高和强化国人的文化素养和审美情趣，有利于促进当下及未来人们生活方式的改良和优化人们的生活环境，进而让人们的生活臻于极度的合理与完善……今天，设计已成为创造新生活，改变、推进社会时尚文化发展不可或缺的手段。构建人文日新的和谐社会，已逐渐成为设计人的共识和设计教育的宗旨。

　　高等专业教育是一个国家实现设计高水平的重要保证，而教材与教学参考书则是这一保证体系中重要的一环。上海市教育委员会针对目前艺术设计教育界设计参考书繁杂、水平良莠不齐、教材面对的学生层次不明等问题，专门组织具有优秀设计能力和丰富教学经验的教师，编写了这套"设计广场"系列设计教材。笔者对上海市教委的这一重要举措感到欣慰和钦佩的同时，对这套专业教材的成功付梓，表示由衷的祝贺！

　　这套设计教材作为上海市教育委员会高校重点教材建设项目，具有相当强的知识性、指导性、实用性和针对性，是专门为艺术设计专业在校大学本科生而编写的系列设计教材。全套书共设10个独立单行本：工业设计、染织设计、服装设计、VI设计、室内设计、图形创意、现代陶艺设计、新多媒体设计、基础图案设计、色彩构成。每本教材的理论论述全面而精要，简洁而准确，表述深入浅出，分析透彻明了，并配有大量国内外最新的图片资料和学生优秀作业辅助说明，力求具有鲜明的专业性和时代性，是艺术设计院校和设计专业理想的学习教材，对广大设计人员和设计爱好者来说，也是一套很好的设计参考读物。

　　相信这套设计教材的问世，会对推动上海乃至我国的设计事业和设计教育的长足发展产生积极的作用。它的重要价值，将在未来不断地显现。

　　是为序。

<div align="right">张夫也　2005 年春于北京松榆书斋</div>

（张夫也博士,清华大学美术学院艺术史论学部主任、教授、博士生导师,《装饰》杂志主编）

目录

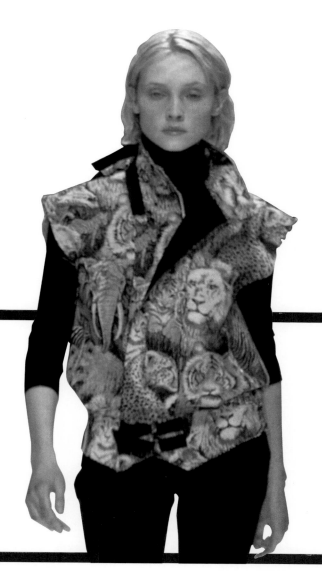

第一章

传统暗示——文化与象征

第一章　传统暗示——文化与象征

一、有关染织和染织纹样

提起染织，我们总要联想到各式各样的衣着、家居装饰品、各色装饰布等，异彩纷呈的花纹赋予染织物的审美价值真是不言而喻。在人类经历的漫长发展进程中，纺织印染、织造工艺的产生不但满足了人们的物质需求，而且满足了人们的精神追求。原始的先民已知道从大自然中得到灵感，通过自己的双手以即兴写生或艺术加工的手法将"纹样"这种特殊的形象符号绽放在织物上，染织的技艺既是文明发展到一定阶段的产物，又是走向新文明的动力，而对于染织的理解，在很多时候人们不免总要将它归结为纹样的形式与工艺手段的结合产物。在我的理解中它绝非这样表面，染织艺术无论在东方或西方所达到的妙似丹青、韵味无穷的境界都进一步表明，其乃是一种"文化"，而且是一种寄情寓意、比喻象征的符号化的语言，令人时时刻刻感受到它的丰富多彩、精妙无比。

（一）染织的工艺

工艺是染织设计的前提。设计伊始，设计师就必须针对纹样风格、色彩，来确定加工的材质和用何种工艺手段，否则会直接影响到纹样的定位，也会关系到染织品加工完成后的艺术效果。各种染织工艺有相似的原理但加工方法不同，按不同的工艺流程和加工设备的使用，我们将染织的工艺分为以下几类：

1. 直接印花——运用辊筒、圆网和丝网版等加工设备，将印花浆料作染色介质配成色浆印在织物上，经烘干、蒸化等一系列加工处理，将染料永久地附着于织物的表面，形成图纹。直接印花应用极为普遍，既可以表现整体连续纹样，亦可用作局部的纹样装饰，色彩丰富，层次多变。(图1)

2. 防染印花——是通过防染处理手段使织物在染色的过程中显花的工艺。防染印花是一种民间传统印花工艺，如蓝印花布、蜡染(图2)、扎染和夹染。著名的防染印花花样有：非洲蜡染纹样、中国蓝印花布纹样(图3)、日本扎染纹样等。

3. 拔染印花——是在染好的织物上涂绘拔染剂，涂绘之处的染色会退掉，显现织物染色前的基本色而形成花纹，

图1

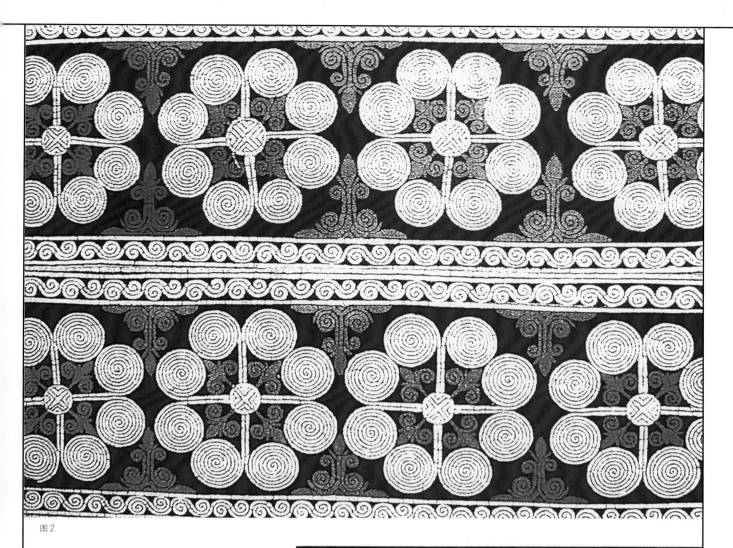

图2

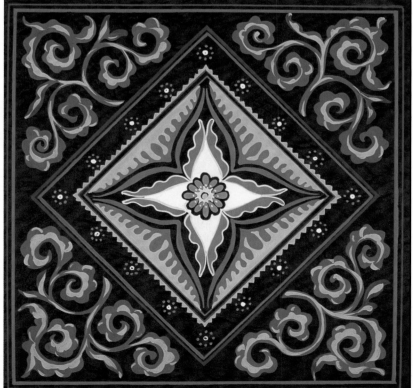

图3 蓝印花布适合 龚 悦

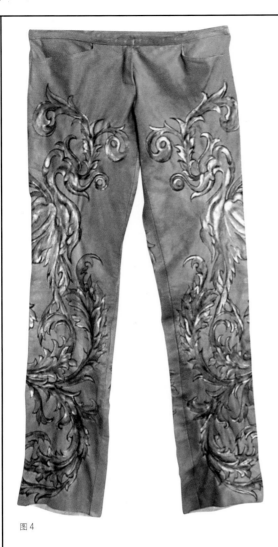

图4

也可以拔完后再进行点染，使纹样更加独特和精致。

4. 转移印花——是预先按设计好的图纹造型用相应的染料印制在纸面上，再将印花纸放在织物或服装需装饰的部位，使用压烫设备熨压加工，在高温和压力的作用下，纹样从印花纸上转移到织物或服装上。转移印花常用于时髦的T恤、广告衫、牛仔裤、裙等休闲服饰的图纹装饰，操作方法简便、灵活。

5. 手绘——是运用勾线笔和各种绘画毛笔，取纺织染料直接描绘在织物上的表现手段。手绘其实就是在织物或服装上直接作画，需较熟练地掌握绘制的步骤和技巧，具有一定的难度。(图4)

6. 织花——是运用织花机将纱线按设计要求织成织物的工艺表现手段，分针织与机织两种技术。机织工艺生产平纹、斜纹及缎纹组织的织物，针织工艺生产经编和纬编的面料织物。材质包括棉、麻、丝、毛、化学纤维等，纹样的设计好坏直接影响织花的外观效果。(图5)

以上是染织艺术的几种主要工艺手段，其他还有刺绣、抽纱、贴花、编结、拼接等，因篇幅限制这里只能省略。无论运用怎样的染织工艺，都必须与染织纹样相结合才能在织物上形成花纹。

（二）染织纹样

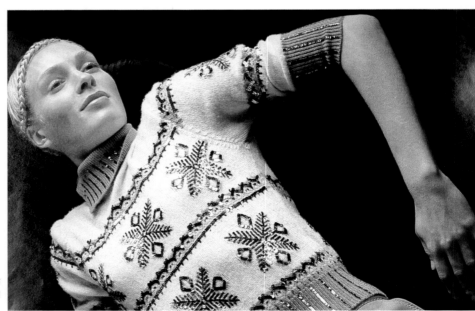

图5　用亮片来点缀针织服装的花纹，表现服饰的细腻精致。天蓝的底色，亮片做的亮晶晶的雪花图案，使模特犹如天使般美丽。

在各种织物上通过印染、织造、画绘、刺绣等工艺手段所形成的各种花纹形象、符号，均可称为"染织纹样"。染织纹样涉及的范围广、种类多，根据材料及工艺手段不同可以分为以下几大类：

1. 花纹样——随心所欲的变化

织物上不同风格、色彩的花纹图案是通过直接印花、防染印花、拔染印花、转移印花、烂花印花、发光印花、变色印花、立体印花等工艺印制形成。印花纹样的命名种类繁多，根据选材和应用可常规地分为花卉纹样、民族纹样、风俗纹样（图6）、植物纹样（图7）、自由纹样（图8）、肌理纹样（图9）、动物纹样、兽纹纹样（图10）、风景纹样等；根据风格可大致归纳为抽象几何纹样、构成纹样、原始纹样、古典纹样、写实纹样、体育纹样等；根据时代或地区的划分可细致地排列为新艺术纹样、佩兹利纹样（图11）、夏威夷纹样、新古典主义纹样、杜飞纹样、欧普纹样、波普纹样、埃及纹样、印度纹样、东方纹样、波斯纹样、赤道纹样、阿拉伯纹样、日本纹样（图12）、中国纹样（图13）、巴洛克纹样、洛可可纹样，等等。在设计的表现手法中采用撇丝、泥点、渲染、平涂、叠绘、晕染等，呈现虚实相生、色彩变幻及层次丰富的艺术美感。

2. 丝绸纹样——轻柔飘逸的靓丽

丝绸是丝织物的类称，其质地细密，有生织、熟织、素织、花织之分。中国是丝织物的发祥地，西方认识中国亦是从知道中国的丝织品开始的，从古至今，丝绸纹样以其光彩夺目的特殊魅力，向西方世界展示了中华文化的绚丽风采。

丝绸纹样的表现手段和种类灵活多样，根据应用的需要可采用撇丝、泥点、渲染、平涂、退晕、线描等多种设计手

图6 典型的风俗图样，以风和日丽的自然景象表现异国人们的休闲生活：碧蓝的天空，金色的阳光，丰盛的美餐。

图7

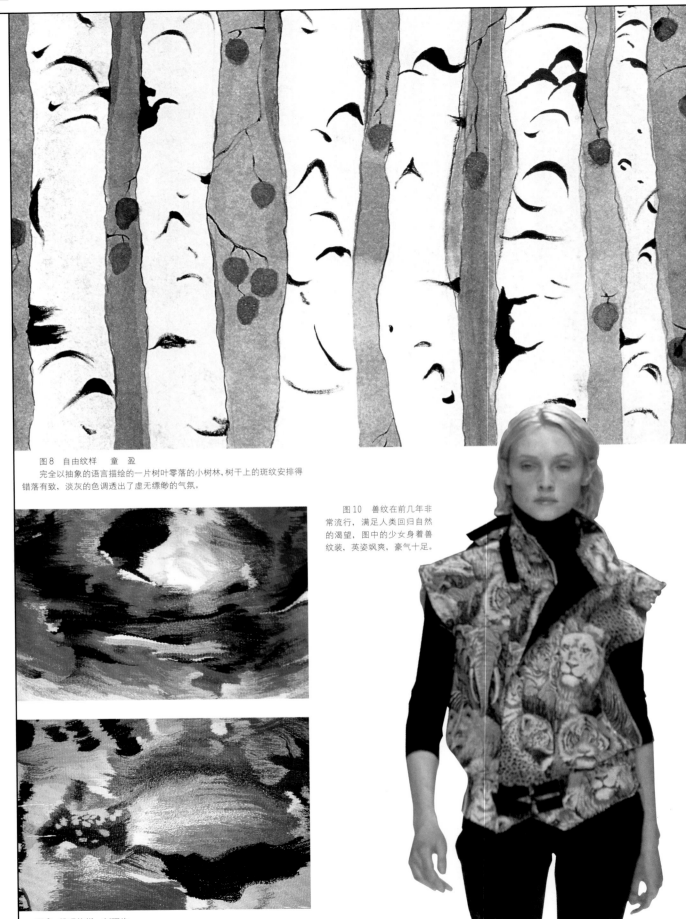

图8 自由纹样 童 盈
完全以抽象的语言描绘的一片树叶零落的小树林,树干上的斑纹安排得错落有致,淡灰的色调透出了虚无缥缈的气氛。

图10 兽纹在前几年非常流行,满足人类回归自然的渴望,图中的少女身着兽纹装,英姿飒爽,豪气十足。

图9 肌理纹样 刘珂艳

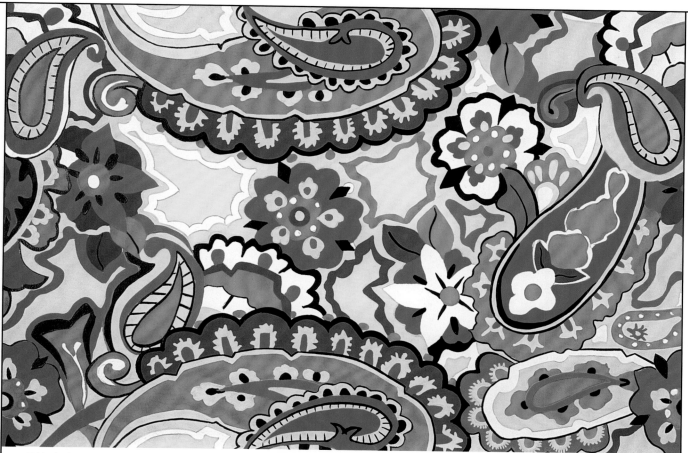

图 11　佩兹利纹样　王　晓

佩兹利纹样又称火腿纹，变化之丰富常常令人目不暇接。色彩可以浓烈，也可淡雅，适用于服装及室内纺织品的纹样设计。

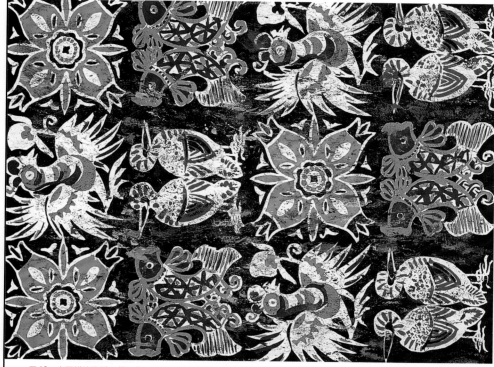

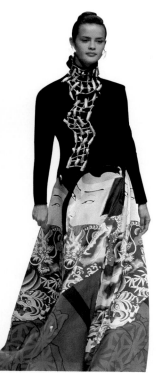

图 13　中国蜡染纹样　傅　晶

蜡染是少数民族地区的传统工艺，现代则可用仿传统蜡染的手法来设计表现。将蜡染用于居室的装饰一定要考虑面积、花型、色彩明度的控制，追求朴实的民间传统韵味。

图 12

法；根据生产加工方式的相异，分为手绘、印花、织花、绣花、织绣结合、印绣结合等几类。织、印是丝绸纹样两种主要加工方式，纹样在题材、造型和色彩上部分地传承浓厚的民族特色，有的精细工整，有的繁复多变。著名的传统图案如唐代的联珠纹、团花纹（图14），宋代的"六答晕"和"八答晕"，以及元代的、清代的许多丝织印染纹样，堪称精美典范。丝绸纹样的设计必须顺应时代，与流行时尚相结合，不能一味地模仿传统，这样才能够使中国的丝绸文化在世界范围内得到更广泛的发展和延续。

3. 针织纹样——全线演绎的游戏

针织的主要工艺是在针织用横机或圆机上，采用手工或电脑操作控制，将不同粗细、不同成分或弹性的纱线按设计要求织成针织品或服装。针织纹样的表现手法很多，主要包括各种针织组织（拐花、罗纹、吊目、三平、四平、移针、玉米目、挑洞、双纱嘴、松目等）、印花、烧花、提花、手工绣花、贴花、串珠、电脑织花和绣花、烫金或烫银等。绣珠、贴花、镶花基本上是制作针织品或针织服装、面料的辅助工艺。

针织纹样的加工手段可综合运用，如印花加绣花，电脑织花加串珠，使纹样在平面上形成一定的立体效果。纹样以

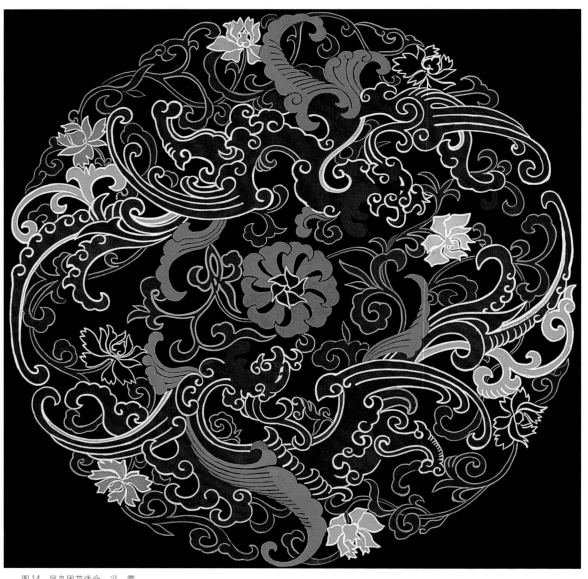

图14　凤鸟团花适合　冯 雷
这幅凤鸟团花，色调变化丰富，用较少的亮色与大面积暗色作对比，呈现典雅稳重之美。凤鸟的造型似云似凤，耐人寻味。

花卉、几何、动物、植物、风景、人物、卡通为主。需要强调的是针织图纹的设计受到一定的工艺限制，加工成本也较高，尤其适合高档礼服的设计要求，追求华丽、尊贵的风格，具有印花纹样不能比拟的优势。(图15、图16)

4. 刺绣纹样——穿针引线的妙技

刺绣是以针行线，按事先设计的图纹和色彩，在绣料上运针刺缀，使绣

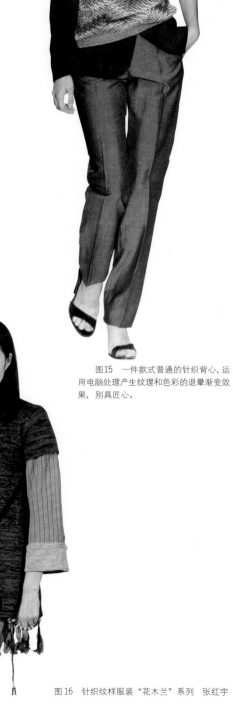

图15　一件款式普通的针织背心，运用电脑处理产生纹理和色彩的退晕渐变效果，别具匠心。

图16　针织纹样服装"花木兰"系列　张红宇

图17 刺绣围巾

迹构成花纹、图像或文字的工艺，它是中华民族的传统技艺之一，历史由来已久。刺绣的特点是以绣线显花，花纹突显于织物之上，具有立体感和光泽感。早在传说中的尧舜禹时代就有"衣画而裳绣"的记载；商周时章服制度规定下裳要在葛麻织物上施以采绣；春秋战国后的绣品更加艳丽精致，花纹繁缛，专家研究认为当时绣品以绢为主，刺绣前先以浅墨或朱砂起稿，以针施绣，题材多为凤鸟游戏、花卉蔓草，辅以走兽，造型生动，纹理流畅；汉唐刺绣不但装饰衣服，而且向佛像、屏幛等供奉品和观赏品发展；宋代仿真的书画刺绣品逼真、绝妙；明清以后，刺绣题材更加广泛。

刺绣的常用图纹为几何纹、花卉植物纹、动物纹、人物纹、器物纹、文字纹等。(图17)

以上对染织领域中主要纹样大类和工艺特点、历史发展情况作了叙述，相信初步的背景了解，会有助于逐步掌握染织设计的方法。

二、染织文化和传统文化

传统文化是历史遗留下来的东西，它是人类在过去已经完成了的物质或精神创造物。传统文化的力量影响着千百万人日常生活行为的

观念和意识，不同地域传承不同的文化传统，形成不同的生活方式；不同的风俗习惯，形成不同的心理观念，产生不同的物质文明。染织艺术隶属于传统文化的一个范畴，其经历了漫长的历史积淀，成为人类宝贵财富的一部分。当我们从世界各地考古发掘出的古代服饰、纺织品或古代器物、饰品上看到形形色色，或许是残缺不全的纹样、图纹及符号时，那种种带有浓郁的、原始的、民俗的气息似乎在描述一段染织发展的足迹，我们不禁要惊叹先人技艺的高超，何以能够将艺术强劲的生命力用染织技术表达得如此淋漓尽致！

（一）中国染织的历史演变

与其他国家相比，得到举世公认的中国古代染织艺术具有独特的审美价值，就让我们一起将视角转向中国古代染织纹样的发展长廊去领略一番吧！

中国的纹样在漫长的历史进程中，随着时代的发展，社会的变迁，呈现着千差万别的不同形态。但就总体而言，它植根于中国古代的特定政治经济环境中，形成于固有的地理气候条件下，受着东方古国传统的民族心理、哲学观念、生活习俗、审美情趣的制约。染织纹样的语言符号及其思想性、意象性、象征性尽展中华民族特有的意识情趣和审美习惯。

从最早的出土印记来看，在新石器时代的早期，已经形成织绣技术的原始雏形。商周时期的织物纹样大多是由直线和折线组成的菱纹、回纹以及它们的变体形纹，几何纹风貌是我国早期织物纹样的主要特色。秦汉时期织物纹样题材和风格开始多样化，在几何纹的基础上出现鸟兽纹、云气纹和植物花纹，具有厚重、古朴和力度之美。隋唐时期的织物纹样，经南北朝对外域纹样的吸收与融合，形成以植物纹样为主体的新体系，莲花纹、卷草纹、忍冬纹、宝相花以及写生团花等植物花纹极为流行（图18），纹样呈现丰满、艳丽的风格。宋元时期纹样轻淡隽秀，自然端庄。明清时期织物纹样更趋写实、精细，并具有吉祥意念寓意其中。(图19)

（二）甲骨文与纹样寓意吉祥

图18　唐代服饰上的植物花纹

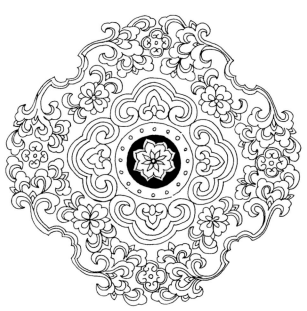

图19　吉祥寓意其中

染织，经历了各朝各代的风风雨雨，其内涵、工艺手段、表现形式不断地发生着变化和改革，同时，它与民族的传统思想和文化生活有着亲密的关系。几千年来，中国传统织物五彩缤纷，仪态万千。纹样中有花草植物、鸟兽虫鱼、山水林泉、亭阁楼台等具象事物；有雷纹、回纹、水纹、几何纹、云气纹、如意纹等抽象描绘；有忍冬、莲花、万字、佛像等宗教纹；有百子图、童子图等伦理纹；有吉祥、福寿、富贵、仕途等寓意纹……如此看来，染织与传统文化在很早的时候就已结下不解之缘。

①甲骨文

自从发现殷墟甲骨文，学者们有理由认为在大量的古汉字的形体结构中描绘着织物生产技术的缩影，以下是与织物生产相关的几个字例：（图20）

糸——黹（zhǐ），这个象形字本义是针线缝衣，证明祖先很早已会用藤麻纤维等将兽皮或树叶连缀而成衣服，用其遮盖身体。

叔——嫥（zhuǎn），本义是纹坠转动，上部三个交叉代表三股经转合一的线，中部是缠绕在织机上的线团，下部就是纹坠，形旁"又"即"女"字，写作"嫥"，女人纺线之情景。

巠——圣（jīng），是经字初文，字形看上去活像几根经线挂在竖立的织布机架上。

——桑

——丝

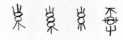——裘

——帛

上面象形字例仅是三千多个甲骨文字汇中的几个字，在甲骨文中，带"系"旁与织物有关的文字就有上百个，还有许多诸如图中的古文字与古代织物生产、材料加工等有着直接的联系。在此发展基础上，诸多抽象的现代词汇都传承着古代的染织文化，如"经络"、"经天纬地"、"青出于蓝"、"余音绕梁"等。

②吉祥寓意

图20

历代染织纹样承载着封建迷信的色彩，赋予一种祈福吉祥的象征寓意，这也正是由中国传统人文心理求合、求美、求智慧的取向熏染而成。"一山一水有性情，一草一木栖神灵"，"福如东海，寿比南山"， 就是万物有灵，祈愿长寿的象征。这种借情喻意、寄物拟人的民族文化特色在传统纹样体系中的吉祥寓意纹样上表露无疑，所谓"图必寓意，意必吉祥"是此类纹样的寓意特征。由于染织织物与人类社会生活关系密切，人们便把具有福善嘉庆象征的事物以染织绘绣成纹，来满足求吉避凶、祈福禳灾的心理需求，有的象征吉庆幸福，有的寄意多福多寿，题材广泛涉及政治、经济、文学、风俗、宗教、历史等多方面，如：鸳鸯戏水纹，石榴纹，万事如意纹，鹤寿延年纹，喜鹊登梅纹，福星高照纹，福、禄、寿、喜文字纹(图21)，八吉祥纹(图22)等。

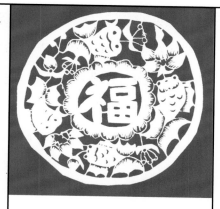

无可置疑的是，寓意吉祥在象征人类美好愿望，表达传统思想文化的同时，附带封建迷信的成分，我们学习传统文化应恪守"取其精华，去其糟粕"的正确态度，在"古为今用"中继承传统文化中象征健康、向上的方面，让寓意纹样不断焕发出时代的生机和活力。

三、中国传统纹样几个代表

图21　福、禄、寿、喜

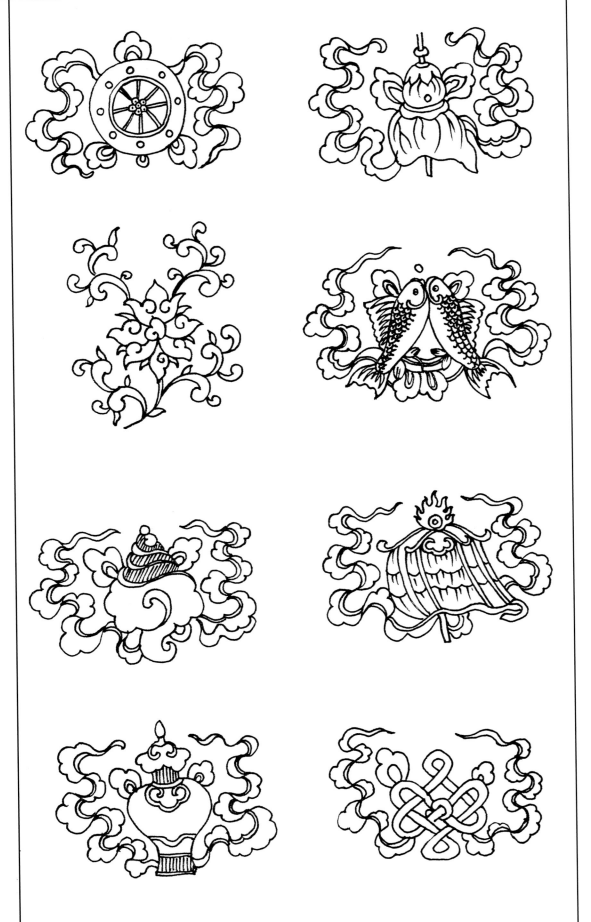

图22 八吉祥纹

（一）龙凤纹

　　龙凤是中国古代传说中的动物，其形象被人们赋予了一定的含义，皇帝素以真龙天子自命，皇后以凤自居。龙凤纹具阴阳和谐之美，刚柔相济之势，广泛应用于玉器、刺绣、漆器、铜镜、民间蓝印花布等上面。(图23)

（二）宝相花纹

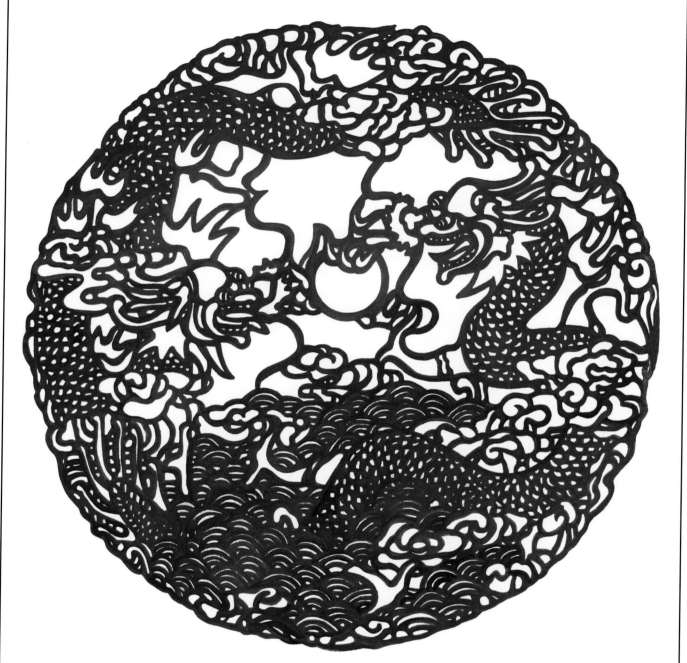

图23　龙纹（二龙戏珠）　徐君华
此纹样用中国传统剪纸的手法表现飞龙，用线条的疏密生动地体现舞动的龙身，在龙的周围云水相互交融，气势非凡。

　　宝相是佛教徒对佛像的尊称，此种纹样主要取材于有佛教象征之称的莲花，以理想变化的花型表达如意、吉祥的象征意义。它的构成同时综合了牡丹、莲花、菊花等花卉特征，通常将花瓣、叶子处理成花中套花、多层叠回的形式，追求端庄高贵、丰满富丽的艺术效果。宝相花纹兴盛于隋唐，主要应用于染织、金银器、壁画、建筑、陶瓷装饰，尤其是佛教美术中的一种程式化的装饰花纹。(图24a、b、c)

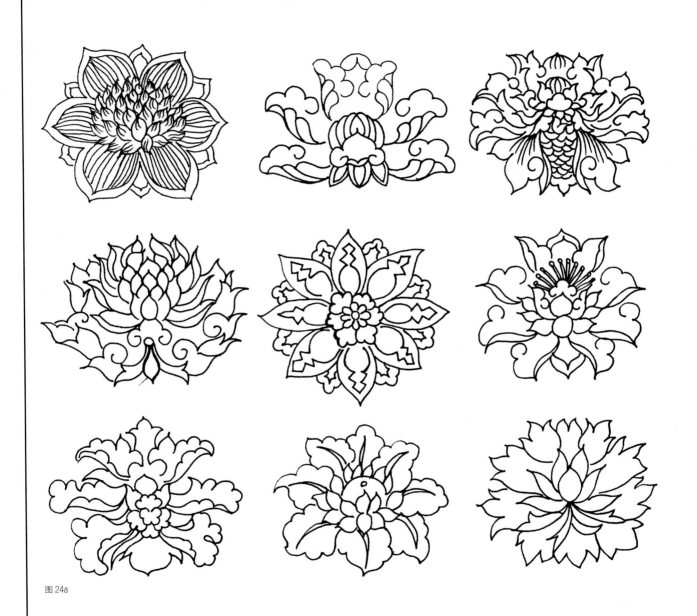

图24a

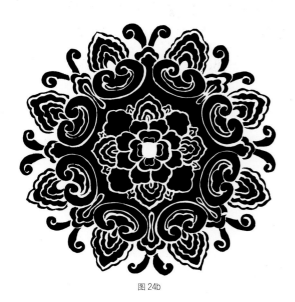

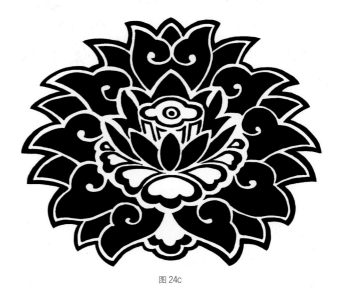

图 24b 图 24c

（三） 缠枝花纹

　　在日本被称为"唐草"，起源于我国唐代的卷草纹样。结构以呈"Ｓ"形的藤蔓枝条为骨架，配以各种花、叶、果实，甚至安插动物纹。缠枝花纹枝条舒展，花形饱满，给人一种富贵美满的感觉，是传统纹样中的经典代表。(图25)

图 25　缠枝花纹　金　慧
这幅仿明代莲荷缠枝花纹造型丰满，每片花瓣犹如如意，色彩主色调为传统的绿色，用银笔勾勒轮廓，增强画面层次感。作品稳重高贵，象征富贵如意。

（四）云纹

云纹在古代象征高升如意，吉祥美好，因而我国古代对云象的美丽神奇有着大量的艺术描绘。给人以轻柔流动之感的云纹普遍应用于漆器、织绣、陶器等，基本是由各种线条表现其形体的起伏变化。商周的云纹端正精致，秦汉云纹连绵缠绕，隋唐有状如灵芝的云纹，明代有如意云纹，清代有形如如意头的骨朵云纹，均气韵生动。(图26)

（五）团花纹

团花是出现较早的一种花形纹样，轮廓为椭圆形，结构复杂，分大团花、小团花及双团花等形式，通常由不同的花果植物构成，图形均衡饱满，图多底少，实多虚少，装饰性极强。团凤纹曾是封建帝王后妃的专用纹样，清代的团花补子是一种适合纹样。团花纹常见于藻井、佛光、织物和器皿上的纹样装饰。(图27)

图26　云纹　洪蔚
这幅如意纹给人一种特别的印象——虚图实地，并使用点画的手法表现，色彩顺理成章地运用中国传统经典配色——红配金。

（六）凤穿牡丹纹

是传统的吉祥图案，亦称"凤喜牡丹"、"牡丹引凤"。纹样以鸟中之王"凤"结合花中之王"牡丹"构成，是民间节庆、喜庆中常用的装饰纹样，象征富贵、美好和祥瑞，多用于服饰和生活用品上。

（七）文字纹样

文字与纹样都是传统文化的重要组成。以文字为内容的纹样大多流行于明清两代，如"万"字纹、"田"字纹、"寿"字纹等。运用丝绸织造工艺将文字巧妙组合形成于织物表面，通常是作为衣料满足人们的装饰需要，象征着长生不老、万事如意、循环不息。(图28)

以上阐述的纹样及其象征意义，只是中国几千年纹样发展历史中与染织关系较为密切的几例，同大多数的染织纹样一样，它们具有着中华民族特有的表情达意思想和象征意境，具有着民族传统文化的深刻暗示。传统文化诞生在昨天，影

图27　团花适合　浦立瑜
这幅团花表现了牡丹自然、饱满的生命力，枝叶穿插于整个圆形内，手法写实生动，套色明确。

响在今天，当它与现代的科技、文化相融合，它的夺目光彩将展现在全世界人们的眼前。作为华夏子孙，更关键是要宏扬民族的优秀文化。从事染织设计及相关专业如服饰设计、珠宝设计、室内设计等领域的人士对于传统文化进行一定程度的学习研究，也会有助于在设计中拓展文化内涵，提升设计的附加值。

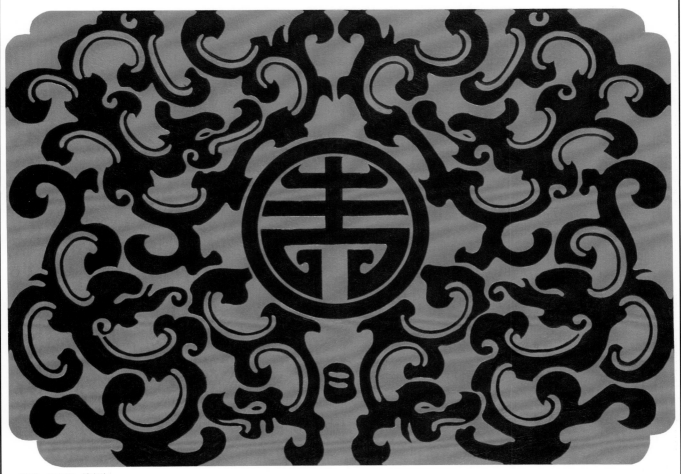

图28　文字纹　钱家峥
"寿"字与龙纹相结合，动与静相对比，红色和黑色相辉映，具有传统漆器纹的浓郁特色。

第二章

移花接木——技巧与法则

第二章　移花接木——技巧与法则

印染、手绘工艺在满足人们衣着及日用纺织品装饰需要的同时，还"纺织"着人们对美的理想与追求，它是美的桥梁，沟通形形色色的纺织品、服饰品与价值观念、审美意识之间的对话，这种对话的充分表达，依赖于染织纹样设计的巧妙构思及生活染绘。

染织纹样设计是比较专业的设计过程，经过专业训练的纹样设计师能够将各种题材如动物、植物、风景、人物、几何等元素变化成不同的造型，然后结合纺织品的材料与工艺来设计能够符合生产工艺要求的图纹，定稿后由生产厂家按特定的工艺程序进行制版—调色浆—印花诸环节的工序，使染料在织物上形成多样化的图纹效果。染织纹样的设计将直接关系到纺织外观的装饰风格和应用定位，比如，传统纹样与古典纹样适用于室内装饰、纺织品装饰、服装面料；新艺术纹样适用于建筑装饰、室内装饰、日用品装饰等广泛领域；以点为主的纹样多用在服装、服饰品上等。自然流畅的纹样总是能够带给人们耳目一新的感觉，图纹设计无疑在染织品设计生产过程中占有至关重要的地位。

一、染织品分类与设计原则

(一) 染织品分类

纺织印染品样式广泛，按用途来分主要有以下几大类：

1. 室内床上用染织品

 床单、床罩、被罩、床垫套、毛巾被、靠垫、各种毯子及枕套等。

2. 居室用染织品、装饰品

 沙发套、窗帘、帷幔、台布、贴墙布、壁挂、地毯等。

3. 服装面料染织品

 印花棉布、印花丝绸、织花丝绸、针织印花布、丝绸织印结合面料、蜡染和扎染面料等。

4. 服装、服饰用染织品

 服装面料、内衣(图29a)、方巾、围巾、包袋(图29b)、领带、帽子等。

5. 浴室用染织品

 花色浴巾、浴帘、浴衣等。

6. 旅游用染织品

 沙滩装、泳装、花色帐篷、太阳伞等。

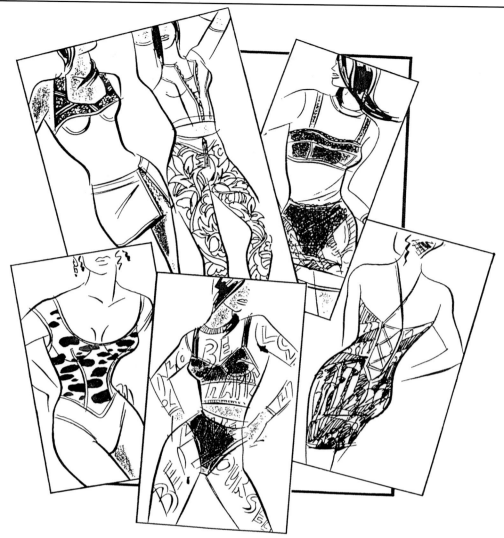

图 29a

图 29b

（二）染织设计两项原则

1．体现染织产品的实用功能

2．体现染织产品艺术装饰功能

这两项原则就是染织设计的必要前提，实际上是让设计者在构思纹样之前对所设计的图纹进行整体定位，而绝大多数染织品的实用价值超过其欣赏价值，也就是说，无论是印花衣料、床单、窗帘，还是服饰制品、衣帽手套等，都是在供人们使用的前提下，发挥其艺术装饰的作用。既然是以日常生活直接使用为主要目的，定位设计的时候应该首先调查国内外市场，掌握最新的市场信息，在品种、材料、规格、销售地区、消费对象诸方面去作系统的了解，然后再确定纹样的花型、色彩等，这种对设计做到适应性强，符合消费心理，适销对路的做法非常重要，具体到纹样的设计要因人而异，因季节变化而不同，所以体现实用功能的染织设计才能真正受到人们的喜爱。

具备了实用价值，审美的因素也必不可少，两者并非自相矛盾。染织设计的装饰美感，体现在纹样的主题、形象、排列以及加工工艺环节后呈现的织物外观的效果，或细致工整，或大胆抽象，或枝叶影绰，或花卉绽放，同时，色彩的搭配对花纹的美观耐看程度也起着很大作用。

绝大多数的染织织物、染织装饰品兼有以上两个原则，只有小部分属单纯的欣赏品，如室内装饰壁挂、墙饰等，更注重艺术装饰功能的体现，在后面有这方面的论述。

二、染织纹样的组织形式

染织涉及到极广泛的应用领域，不管是为室内用品设计纹样，还是居室装饰纹样，或是衣料花纹的设计，只要与染织有关，就一定要适应工艺制作和实际应用的限制和要求。既然设计与应用是相辅相成的关系，设计者必须熟练掌握结构的处理和组织的方法，即明确染织设计中一些固定的程式，我们称之为组织形式。只有巧妙地运用纹样的组织形式特点，再配合恰当的题材及表现手法，才能够在染织这个设计领域中发挥自如，创造无限。

纹样组织形式分两大类：一是独立形组织，二是连续形组织。以下对它们进行分别阐述，就叫它"移花接木"秘笈吧！

（一）移花接木秘笈一：情有"独"钟表自白

独立形组织

独立形组织是指具有相对独立性、完整性并能单独用于装饰的纹样形式，在此方面，包括自由式纹样、适合式纹样、角隅纹样三种组织形式。

1．自由式

过去一直称此种组织的纹样为单独纹样，它是一种与周围没有连续而形式上不受外轮廓限制的独立性很强的纹样体系，可以根据具体的内容和题材自由处理外形，以恰当合理的装饰风格进行表现手法的定位，单独应用到染织物或装饰用品的设计中，并可以随意确定纹样的位置。自由式纹样是一切染织设计形式的基础元素，它既可作为一个单独的装饰纹样来处理，更能够为适合纹样、角隅纹样及二方连续纹样提供基本单位元素。

按照画面整体形态趋势的不同，自由式纹样又分为对称式和均衡式两种：

（1）对称式（图 30a、b）

对称式指纹样形状、大小与排列关系具有左右或上下对称的特点，即等量又等形的组织形式。

图 30b

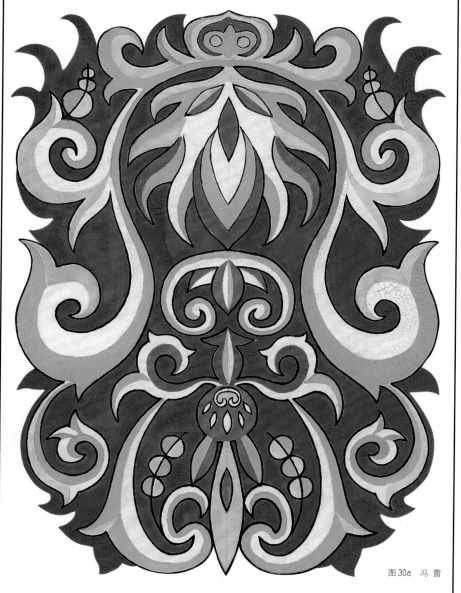

图 30a　冯 雷

(2) 均衡式(图31、32、33)

均衡式指纹样的形态、大小与组织结构具有重心稳定、自由布置的特点，即自由、平衡的组织形式。

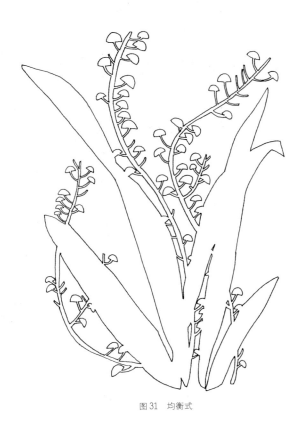

图31 均衡式

图32 均衡式

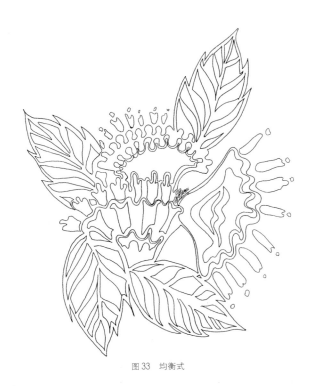

图33 均衡式

自由式纹样题材范围很广，可以是植物、花卉、人物、动物、风景等各种我们日常可见之事物。各种不同题材的自由式纹样，只要抓住装饰特点，主次分明地去塑造，富有生命力的纹样就会跃然画面，怎会不令人对其无限美感而情有"独"钟呢？

自由纹样除了具备上述特点，我们在实际应用中发现更加实用的学习途径，就是以"局部"、"整体"、"群体"来考虑纹样的构图，其实这也是一个由简至繁的渐进过程。在秘笈这里，我们以花卉为主题，用一朵花、一枝花、一丛花来展开自由纹样的眼界，看看由局部→整体→群体→花与景物结合，是不是有质的飞跃呢？

A. 朵花纹样

B. 折枝花纹样

C. 群花纹样

D. 花卉植物装饰变化(图34、35、36)

图 34　黑白装饰　王　烨
　　好像卡通世界里的景象，圆鼓鼓的树叶，有锯齿纹的树干，沉甸甸的果实，主角是几只可爱的小鸟，它们一起组成了一幅趣味盎然的生动画面。

图 35　黑白装饰　陈赛峰
　　用多角度同构的手法将一坛坛植物联系起来，植物的叶脉纹理特殊，容器上的几何花纹富有装饰性，古朴原始。

图 36　点、线结合　唐文婷
　　这幅作品看上去马蹄莲花叶多么富有表情，它们相互遮掩，就像女孩儿一样羞羞答答，叶脉的走向用粗细不同的线表达，黑、白、灰关系进行了一定的处理。

花卉纹样给自由式组织带来了赏心悦目的视觉享受，像动物、风景、人物、鸟禽、树木、房屋等题材都可以据此思路来创作设计。自由式纹样作为一种独立形用于染织设计，要从画面元素的重量、大小、疏密、动势、色彩等方面综合考虑，它的装饰美感就在于纹样的单纯和自然，突出主题、比例协调、线条流畅都是设计的关键。

2. 适合式

前面提到的独立形纹样没有外轮廓对其条条框框进行限制，这里的纹样则不然，都有某种几何形充当"护花使者"的角色，严严实实地把花呀、草呀、树呀、景呀、人呀圈在边框内，即使把边框去掉，里面的纹样外形仍保持着几何形特征，这种纹样即适合纹样。

适合纹样是在自由式纹样设计元素的基础上构成，形状多为方形、圆形、梯形、菱形、三角形（图37）、半圆形等几何形，也有扇形、梅花形、鸡心形等，主要看使用的要求而定外形。在纹样组织形式上大体可分为五类：

(1)直立式

是以单独纹样为基础，并使其外轮廓符合纹样要求，以一种直立向上的方向呈现清晰、醒目的装饰形象。（图38、图39）

(2)米字格式

具有中心主题的格律体构图形式，在变化时，主要以对称式单独纹样为基础，重复组织和变化。可将米字格式分为发射式、向心式、综合式三种基本状态，此种式样的适合纹样是染织设计初学者必须掌握的基础本领。（图40A）

图37　旋转对称　张红宇

图38 民间剪纸适合 陈 洁
作品主题是运用民间剪纸手法所表现的一位可爱的小女孩，背景用同一形象旋转排列，前后的色彩明度对比不大，呈暗调。

图39 直立适合 李海滔

图40A 米字格适合 于 斐

（3）旋转式

是以平衡式自由纹样为变化母体，在基本框架结构内进行旋转循环，如敦煌的藻井、历代的瓷盘等上面的图纹就有许多运用旋转式构成，优美而充满活力。可分为环绕式、发射式、向心式、综合式等。（图40B、图41）

图40B 三角适合 张红宇

图41 旋转适合 张红宇

（4）边缘式

与前面适合式的区别在于：边缘式适合不是全方位的适合，而是局部的，即纹样环绕形体边缘，首尾相连的适合形式。（图42）

（5）填充式

是一种在特写的外形内部作自由绘制纹样，使图纹填满空间的适合形式。在填充的过程中不必按特别的骨格或方向进行，但特别要注意所填充的形象要完整、自然，形与形之间疏密关系适宜，主次分时。

图42 边缘适合 张红宇

适合纹样在自由纹样的基础上为染织艺术设计开拓了美丽视野，通常用于服饰品设计（如方巾、手帕、背包）、室内装饰品设计（如靠垫、椅垫、台布等），在应用中必须注重纹样的艺术性与实用功能的关系，切勿有形就填花，如设计得太满，纹样会给人拥挤的感觉。繁简相宜、疏密对比是适合纹样设计中的根本原则。（后面有部分精致的适合纹样作品供鉴赏）

3．角隅纹样

也叫做边角纹样、角花，它是在直角空间中安置形态，要求两边及夹角严密适合，另一边可自由构造的纹样形式。角隅纹样可依中轴作对称式，也可作不对称的自由式。

对称式角花（图43）

自由式角花（图44）

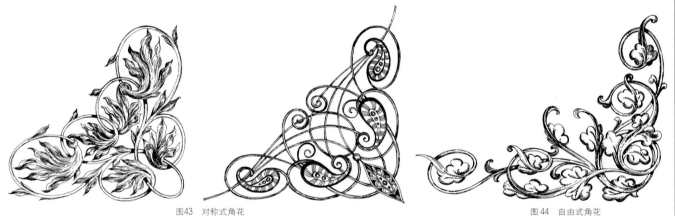

图43　对称式角花　　　　　　　　　　　　　　　　　　　　图44　自由式角花

典型的角隅纹样装饰在器物、衣物的一角或对角、四角的夹角等部位，多以花草、昆虫、动物为题材，适用于床单、枕套、台布、靠垫、围裙、手帕、镜框、箱、柜的边角装饰，在服饰中可用作方巾、内衣（图45）、领带、手袋的设计。

通过独立形组织中的三类纹样的研究和归纳，我们发现设计染织纹样必须强调结构的安置和运用恰当的比例关系，以丰富的形象层次衬托纹样主题，使染织艺术向更高的境界迈进。

图45　角隅纹样内衣　张红宇

（二）移花接木秘笈二：四面八方续合弦

与独立形组织相对而言，连续式纹样超越任何框架限制，组织形式没有开始与终结，或没有边缘而有一定秩序为设计原则进行无限制的纹样延展，其构成方式是用一个或几个单位形象元素反复交替排列，表现条状或块状图纹。条状的称为二方连续纹样，块状的称为四方连续纹样。

1. 二方连续

亦叫做花边纹样、带状纹样或裙边纹样（见下图），通常以一个单元纹样形象向上下或左右两个方向反复连续排列，具有强烈的韵律和节奏。二方连续的构成形式较多，可按常见骨架分类方法学习：（见例图）

花边纹样

花边纹样

直立式　悬垂式

散点式

倾斜式

波浪式

折线式

几何式

连环式

（1）散点式——强调节奏明快、简单、冷静。（图46）

（2）直立式及悬垂式——大小及疏密对比强烈，造成上升或下降感。（图47a、b、c）

（3）倾斜式——穿插错落有致，具有不安定的动势。（图48）

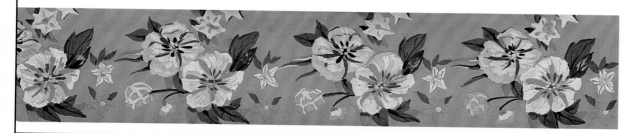

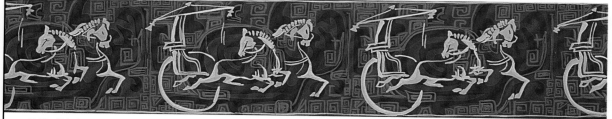

图46　散点式
　　以抽象概括的线表现汉代瓦当的车马出行图案，组织成散点式二方连续，回纹作底，通过色彩的变化和图形的叠加形成迷幻的视觉效果，色彩对比强烈，具有现代感。

图47a　直立式

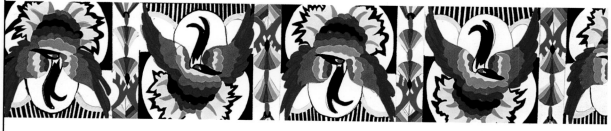

图47b　直立式

图47c　直立式

图47　抽象的线条和块面使我们联想到米罗的绘画风格，轻松活泼的线条展现了装饰的趣味性。

图48　倾斜式

(4)波浪式——起伏波动、流畅舒展。(图49、图50)

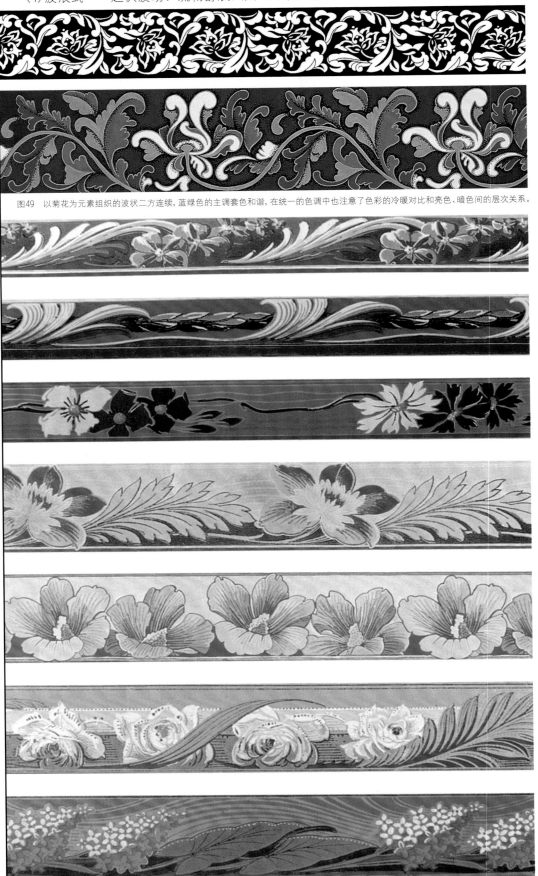

图49　以菊花为元素组织的波状二方连续,蓝绿色的主调套色和谐,在统一的色调中也注意了色彩的冷暖对比和亮色、暗色间的层次关系。

图50

（5）折线式——富有强烈的跳跃感、节奏感。(图51)

（6）几何式——严谨的、古朴的、简洁的。(图52)

（7）连环式——圆形或方形、菱形、多边形的连环游戏，趣味性强。

在以上七种二方连续纹样骨架中，将两种或两种以上的骨架组合在一起使用，就形成第八种形式：综合式——骨架为主，其余为辅，主次分明，层次丰富。

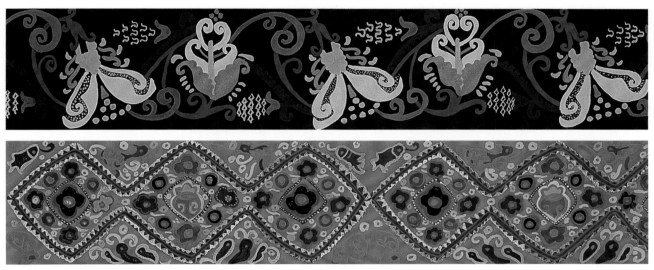

图51

图52　以回纹变化组织的二方连续纹样，造型方中带圆，工整严谨。

除了横向，二方连续也有纵向或斜向之分，均按使用要求而定。二方连续组织在风格上营造理性的、富有节奏感的设计空间，广泛地用于服装、染织品、编织、石刻、金属工艺等领域的纹样装饰设计，以精致有趣又不失典雅的风格装扮着人们的生活。(图53)

需要注意的是，在二方连续设计中必须注意纹样的整体感、方向感及节奏感的把握，单位元素穿插有致，动静相宜。

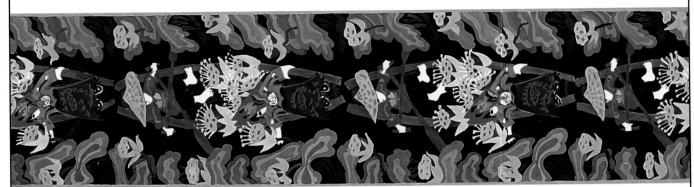

图53　纵式二方连续　作品借鉴民间农民画的风格，以一条水路展开二方连续的画面，画面中舟连舟，花伴花，船上夫唱妇随，表现了民间采荷的景象，具有浓浓的乡土气息。

2. 四方连续

是连续纹样的另一种结构形式，指运用一个或几个装饰元素组成基本单位纹样，在规定的空间内进行上下左右四个方向的反复排列并可无限延展的纹样组织形式。它的特点为纹样连成大面积使用，连绵不断，环绕无尽，是最符合服饰衣料功能的组织形式，其他纹样组织在这一点上无法与之相比。

四方连续纹样主要的构成骨架有：散点式连续、重叠式连续、 连缀式连续、几何式连续四种形式。

(1) 散点式连续

散点式连续是四方连续中基础组织形式，它是指以一个或几个装饰元素组成基本单位纹样，间隔一定距离作基本单位纹样的分散排列组织。在散点连续组织中，纹样互不连接，组织自由，穿插自如，分规则散点和不规则散点两种形式：

规则散点——通常是将装饰元素有规律地布置在一个循环单位内，这个循环单位以网格加以界定，网格的格子数目一般是装饰元素数目的平方，例如2个装饰元素需要4个格子，9个格子的单个循环单位可以安排3个装饰元素，每一直行和横行之中放一个元素，元素的方向要进行变化，有些散点连续还要将元素在方向、大小上同时变化，可以设计出分布均匀、活泼跳跃的连续纹样。(图54、图55)

图54

图55

不规则散点——指在一个循环单位的上下左右确定连接点之后，上下、左右连续对花，使花纹吻合，其他花纹可随意穿插，再将这个循环单位做上下左右循环排列。此种四方连续的连接有不同方法，常用的有平接、跳接、开刀等方法。(图56、图57)

图56　不规则散点

图57　跳接　张红宇

A、平接

将单位纹样作垂直和水平方向的循环连接和延展，是最容易的连续纹样连接方法。(见图)

B、跳接

将单位纹样作垂直方向的错位连续，通常用二分之一跳接、三分之一跳接和五分之二跳接等，在这样的连接后，纹样呈阶梯式上下错开，纹样组织疏朗、交错，富有变化美感。(见图)

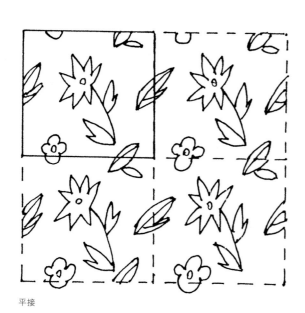

平接

跳接

C、开刀

单位纸张在横向二分之一或三分之一或五分之二处分开，然后四面拼接描绘、补充纹样，获得循环单位。

还有一种斜开刀的方法，以正方形画面做单位，主花纹画好后，将纸呈对角线分开，分别与各边拼接绘制和补充其他花纹，复元后成为一个四方连续纹样的循环单位。(见图)

斜开刀

 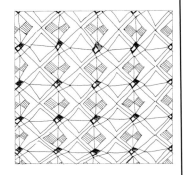

二分之一开刀

(2) 重叠式连续

重叠连续是采用两种以上的纹样重叠在一起的组织形式，作为多层次四方连续，一般是在一种纹样上重叠另一种纹样，上面的纹样称"浮纹"，下面纹样称"底纹"，底纹一般多为满地式小花或几何纹，浮纹多采用散点式进行排列，层次分明。(图58A、B、C)

图58A

图58B 重叠式连续两幅 刘珂艳

图58C

（3）连缀式连续

连缀式连续也叫做几何加花式连续，是在特定的几何形框架内填加纹样，通过组织的循环连接，获得连绵不绝的大面积连缀纹样，带有民族传统风格或古典风格的四方连续纹样通常采用此类组织构成，可相应分以下几种：菱形连缀、波形连缀、圆形连缀、转换连缀、阶梯连缀。(图59、图60)

图 59　波形连缀　陈　鸣

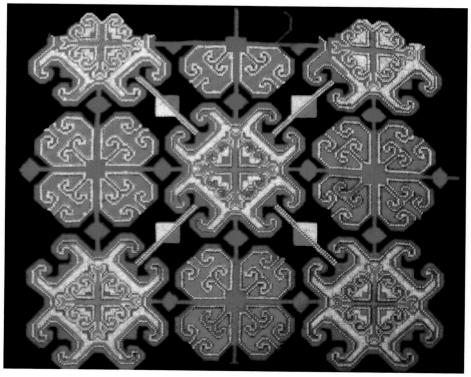

图 60　转换连缀

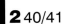

（4）几何式连续

几何连续是以几何形为单位形象进行重复循环，形成上下左右连续的纹样组织形式。此种连续给人以各式各样的网格感，追求简单、理智的风格，用于床上用品、服装面料、窗帘等纺织物装饰，对比强烈，风格简洁大方。（图61、62、63、64、65、66）

图61　几何式连缀

图62

图63

图 64

图 65

图 66

　　连续式组织的染织纹样就像各种音色的乐器合奏着一首动人心弦的乐曲，有时委婉隐约，有时壮丽高昂，有时清爽可人，有时繁花似锦；它又如在一个美丽的大花园，里面开满了形形色色、种类不同的鲜花奇草。只要熟练地掌握各种组织形式，运用相应的表现手法，我们就可以勾画出千姿百态的美妙花纹，用于窗饰、床饰、墙饰、地饰以及服饰的设计，为自己也为他人的生活带来更多的乐趣和享受。

三、表现技法

在前面纹样的组织造型确定后，下一步就是将运用恰当的技法进行表现，表现技法也是染织纹样设计中一个重要方面，技法不同，视觉效果丰富多变。我们将染织设计中通常运用的技法概括如下：

（一）用点线说话——需要耐心一"点"，关注动感在"线"。

点或线不但是基础构成的重要元素，它们还是染织设计基本技法的要素。

1. 需要耐心一"点"

为了取得精细、工整及立体感等纹样形式，在描绘时采用点绘的方法就完全可以达到，通过点的疏密、大小、轻重的处理，运用毛笔、钢笔、绘图笔等彩色点或黑白点按图纹明暗、造型、虚实结构的需要进行细心的刻画处理，功夫不负有心之人，只要有足够的耐心加上对景物描绘对象素描关系的理解认识，画出细腻、精美的作品不在话下。(图67)

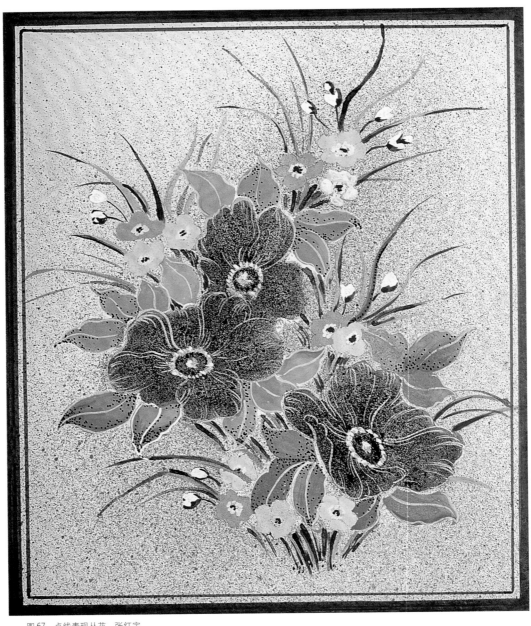

图67　点线表现丛花　张红宇

2. 关注动感在"线"

　　直线、曲线、细线、粗线、实线、虚线、单线、复线及不规则线，看看，线的种类还真是数不胜数，还有那些用各种绘制工具画出来的线，其他工具刻出来的线或划出来的线，用各种手法空出来的线或压出来的线、撕出来的线，等等。每一种线表现着特别的个性，比如直线明确，粗线有力，曲线流动，细线轻柔……尤其在染织设计中花卉植物的表现就在于线条的转折盘绕，体现种种自然生动的生命活力，既刻画强调主题形象，又创造着各种线条运笔时呈现的个性特点。线的表现难度远远大于点，可以通过写生或进行白描训练提高对线条的把握能力，经过一段时间的练习基本能够用恰当的绘制工具画出流畅俊美的线条。(图68、图69)

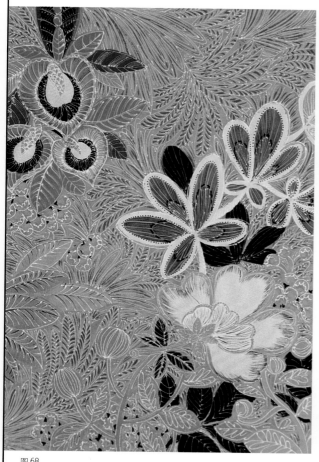

图68

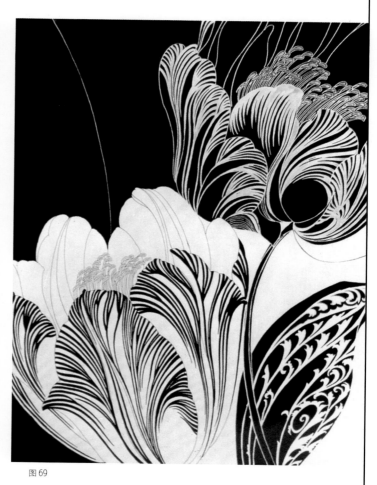

图69

（二）用平涂显效果——"面面"不能俱到

　　俗话所讲"面面俱到"是比喻某人做事纵观全局或生活中能想到的方面都照顾到的意思。但是在染织纹样描绘中如果也"面面俱到"，可能造成主次不分、画面凌乱的结果，尤其以块面表现为主的设计中，虽以平涂为主，可以用透叠、水渍、网纹、干笔等手法来处理设计中的某些局部，追求部分遮掩或斑驳顿挫的效果，打破单一使用平涂易显呆板的格局。假设一幅染织作品必须以平涂的面来表现，那么就要注意安排面与面之间的大小比例、形状，平

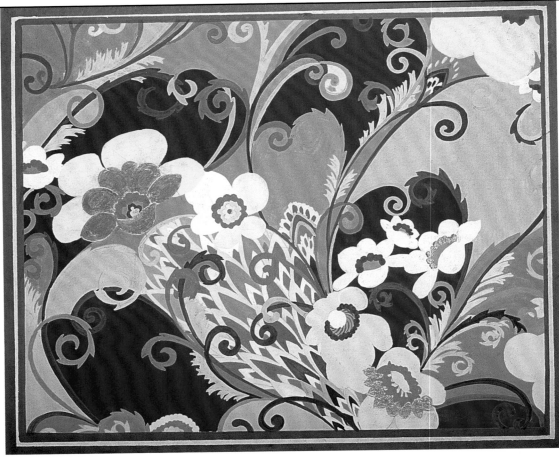

图70 面的表现 张红宇

涂面形时要非常匀净，不露笔触，塑造时高度概括，还可以与线相结合表现平面化的形象。（图70）

在实际应用中，点、线、面三种表现技法往往综合运用，如点线结合、点线面结合等，来体现多层次、多变化的纹样形态。（图71）

（三）推移为美定保险——渐变阶段分明

我们经常会感到绘制染织纹样需要长期的技法训练，不是一朝一夕就可以成为大师。在表现技法中却有一种方法可以让人人达到较高的绘制标准，它就是渐变的方法，也叫做推移法，是将纹样分出若干层次，然后在这些层次上施用层层色阶，表达色彩递增或递减的渐变效果，只要在色彩调配中注意深浅、浓淡或鲜灰的自然过渡，一般能够出现较满意的表现效果。（图72、图73）

图71 点线面结合 刘琦

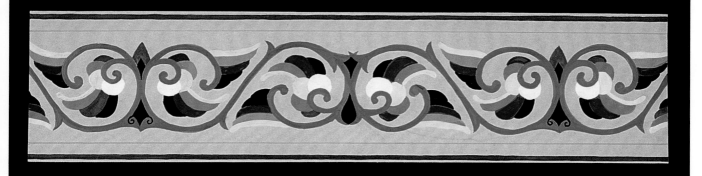

图72　二方连续色彩推移　闵征昊
色彩为灰色调，运用冷暖色作弱对比。

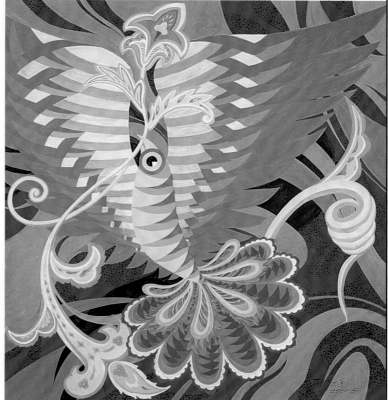

图73　色彩推移　张红宇

（四）撒丝表现以假乱真——不是三两天的工夫

　　撒丝是丝绸纹样设计中的常用表现技法，是指在平涂好的造型上用细密的或稍粗的组成线条按花卉植物或其他器物的结构，表现合理流畅的纹理。在绘制花瓣、花叶时，运用撒丝技法来描绘能够取得自然、生动、立体的效果。撒丝的线条必须柔韧有余，不能拖泥带水，线条按粗细可分为细撒丝和粗撒丝，视纹样的风格而定，同时，要运用深浅对比的层层撒丝来加强塑造的效果，使主题形象富有变化，甚至接近于写实。撒丝技法需经过较长时间的训练才能够获得理想的程度。(图74)

（五）渲染水韵的风情——意境朦胧之美

　　渲染的技法如同水墨重彩中的晕染法，有三种方法可供选择：

图74 撇丝 张红宇

图75 渲染——染化法 张红宇

1．湿纸法

预先用清水晕湿画面中将要渲染的地方，然后着色其上，水色相遇互相渗透，形成浓淡不一的晕染效果。

2．染化法

使用清水的羊毛笔将未干的涂色向边缘渐渐染化，表现色彩由浓变淡的水韵风格。(图75)

3．重彩法

在先涂绘的色彩未干时，接第二色、第三色……使色与色相遇互相渗透，追求一种色彩变幻的意境。(图76)

湿纸化、染化法、重彩法对纸张、颜料、毛笔均有一定的要求，一般透明色、水彩色画在吸水性较好的纸上能够出现晕染的水韵味道，水粉色画在纸上容易造成晕染斑迹，颜色也会发污。除了正确地选择工具与材料，在绘制过程中要一丝不苟地处理浓淡、深浅关系，主次关系必须明确，做到心中有数才能下笔有神。

四、配色规律

在现实生活中，人们常常按自己的性格选择一种独特的颜色为自己所爱，同

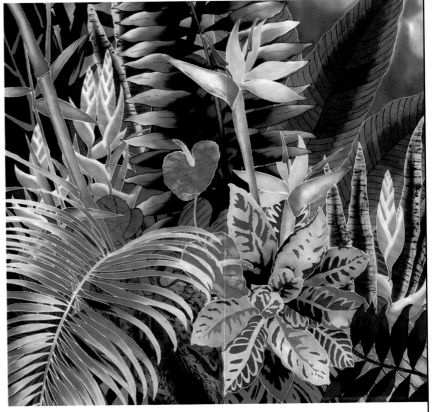

图76

样，从人们喜欢的某种颜色也可以分析出一个人的性格特征，它的主
要道理就在于颜色本身有其独特的含义：

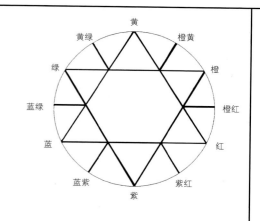

绿色——青春、宁静、朝气

橙色——喜悦、华美、兴奋、活泼

青色——坚强、持重、自信

蓝色——秀丽、静谧、神往

紫色——典雅、高贵、凝重

褐色——肃穆、浑厚、温暖

白色——纯洁、清爽、神圣

灰色——平静、稳妥、素朴

黑色——神秘、悲哀、孤寂

金色——壮丽、荣耀、华贵

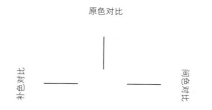

色彩的含义是丰富的，它有着鲜明的个性、准确的象征，人们在
生活里离不开色彩，色彩的运用极为广泛。

俗话说"远看颜色近看花"，指出纺织品花纹色彩设计的重要性，
在染织设计中色彩的运用与纹样的风格、效果息息相关。

（一）从认识色相环做起

1. 调和与对比

学习纹样设计与表现，色彩的运用至关重要，学习中必须熟练掌
握色彩规律，研究色彩搭配关系，有效提高设计中使用色彩的能力。

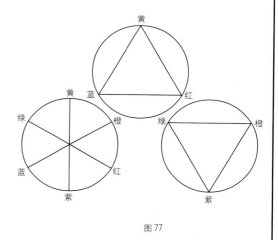

图77

在下面的这个色环中(图77)包括三原色红、黄、蓝，三间色橙、绿、
紫，临近色红橙、橙黄、蓝紫、蓝绿、黄绿、绿蓝等。在所有这些色彩之间存在着色彩关系，根据色彩与色彩之间配置
后的效果，可分为调和色与对比色两种关系：

（1）调和色

调和色是指色相环中距离近的颜色，将这些颜色配在一起使用给人一种调和的感觉。比如黄、黄绿、绿搭配设
计，不会产生色相上的明显对比，在色彩的明暗上进行适当的调整，就可以形成协调统一的色彩效果，如果感觉过
于单调，还可以加入少量的对比色如红、橙等作点缀，并不会破坏调和的色彩效果。(图78)

调和色在染织纹样中经常被运用，这种色彩配置关系尤其宜于高档的花色衣料、布艺装饰品花纹设计，可采用
的调和组合关系有：黄绿调和、红橙调和、蓝紫调和、黄橙调和、绿蓝调和等，呈现典雅、神秘、柔和或明朗、热
烈的色彩效果。

图78 黄绿色调图片

(2) 对比色

对比色是指色相环中距离比较远的颜色，相对于调和色来说，对比色之间具有醒目、强烈的色彩配置关系，可分为：

A. 原色对比（图79）

红配蓝、黄配蓝、黄配红、红黄蓝相配

B. 补色对比（图80）

蓝配橙、红配蓝绿、黄配蓝紫

C. 中间色对比（图81）

橙配绿、绿配紫、橙配紫、橙绿紫相配

正因为对比关系的色彩在色相上有一定的差别，尤其是补色之间差别较大，视觉效果强烈，所以我们在使用对比色的过程中会采用一些方法来缓解、减弱对比强度，这些方法有：

图 79 原色对比

图 80 补色对比 陈 蓓
以向日葵为主题的作品很多，此幅设计着重黄紫色相对比，明亮而欢快。

图 81 中间色对比 张 莉
装饰感很强的字母题材图案设计，黄色、蓝色、橙色、绿色相互对比，采用随意的黑色轮廓线使色调呈现统一的视觉效果。

ZhangHongYu. 2002.10

图 82 配套装饰 张红宇

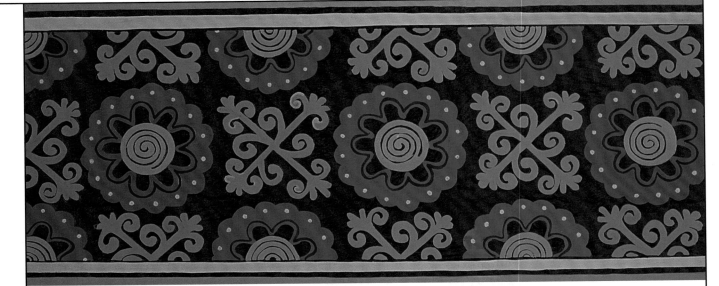

A. 在补色对比中加入黑、白、灰、金、银色等中介色，用来间隔补色、缓和对比度；（图82）

B. 控制对比色的面积大小，如采用大面积蓝色，小面积橙色；大面积的绿色，小面积的红色等；

C. 提高颜色的明亮度和鲜艳度来对比较暗、较灰的颜色，可在颜料中加白、加黑达到对比目的；

D. 把握颜色的冷暖倾向，使互相搭配的色彩同时倾向于暖色或冷色，比如蓝绿配玫瑰红呈现冷色调等。

上述方法的使用可达到整体的色彩效果倾向于和谐、美观，有时，在一幅设计中同时存在两组以上的对比色，通常应以其中一组对比色为主，其他为辅，确定主次关系而形成主要的色调倾向。

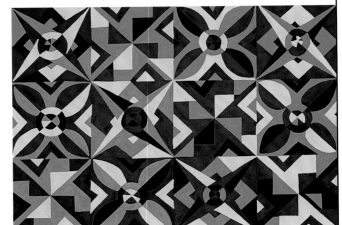

（二）色彩三属性——色相、明度和纯度

1. 色相，就是我们日常生活中见到的红、橙、黄绿、蓝紫等色彩的相貌，是色彩相互区分的最主要特征。

2. 明度，是指色彩的深浅、明暗程度。明度的合理控制，一可以使不同色系的颜色在同时出现时产生明暗主次之分，比如蓝与红配置，不妨降低蓝的明度，同时提高红的明度，形成亮红暗蓝的色彩效果；二可以通过调节色彩的明度使同色系的颜色搭配出节奏感、秩序感，表现明亮色调向深暗色调过渡的色彩取向。（图83）

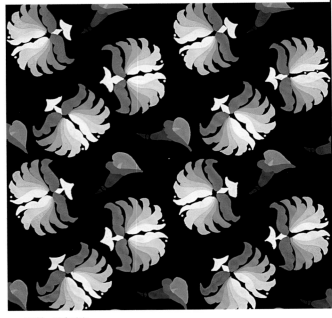

图83 明度对比

3. 纯度，是指色彩的纯净度，即颜料直接从管里挤出或从罐中取出时的色彩鲜艳度最高，一旦与其他颜色混合，其纯度就下降。从色相环中也可看出，三原色最纯，复色纯度最低。选用色彩纯度对比时，很少用到鲜艳度极高的颜色，即色彩基本都经过调配后使用，调配过程中可能是三四种颜色相混合，在比例上要有一定的差异，使调出的色彩有明确的色调倾向，否则就是脏色。

色相、明度、纯度在纹样中通常是综合考虑，它们三者构成色彩三属性。在多加实践的基础上，颜色的调配应该从初学的主观性的、偶然性的方式向专业理性的配色迈进。

（三）色彩配置的风格种类

基于纹样设计受到实用性功能的一定限制，色彩处理必须与纺织品加工完成后的应用定位相联系，即要有的放矢地对纹样的色彩基调定向，或鲜明、或深沉、或艳丽、或朦胧，以及要确定纹样主色调是红还是褐，是对比色调还是无彩色的黑、白、灰(图84)？这些环节直接对染织纹样最终应用于纺织品后的艺术效果产生极其重要的影响。

纹样的色彩配置大体可以归纳为统一的基调、主次的对比、强烈的跳跃三种风格。

1. 统一的基调

在将不同的色彩进行配置时，首先考虑的是颜色之间的属性关系，这种关系的基础是建立在色彩三属性色相、明度、纯度之上。色彩配置达成统一的基调这一风格是有理论可依的，理论原则就是色与色之间在明度、纯度上不存在明显的对比冲突，且尽量采用相近的色相来处理就能够出现较统一的色彩格局。描绘中，除了按照纹样的造型结构将色彩并置地填画上去，也可以在一个块面中用不同颜色的色点、色线作出点彩、点混、线混的效果，给人一种假平涂的外观效果。(图85)

此风格给人的总体印象应是协调、典雅，通常用于针织纹样、几何纹样、肌理纹样等配色。

2. 主次的对比

相对于统一基调的表现风格，色彩配置从纹样的主次关系出发，在颜色上选择一种主色，可单独使用，也

图84

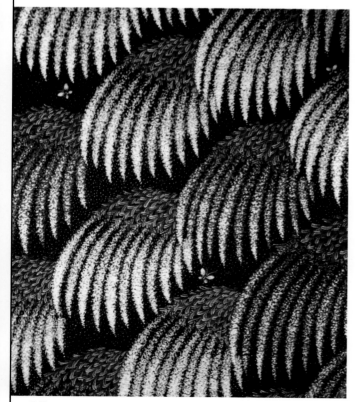

图85

可以用明度的方法派生出主色的明度渐变色彩与主色一起使用；其他的颜色作为辅助色，用来描绘次要部位的纹样或用来勾线表现纹样轮廓。既然颜色之间有了主次关系，那么势必牵涉到色彩的纯度，一般来讲，主色的纯度应高于辅色，但也有例外，允许设计中有较小面积的辅色纯度较高，起到点缀的作用。

这种风格的色彩搭配多用来表现花卉、风景、人物纹，也适于古典纹样、中国纹样、抽象纹样的配色，给人以自然、明快的视觉感受。(图86)

3．强烈的跳跃

有时，为了表达一种浓郁、粗犷、热带的纹样风格，就可以把色彩配置得鲜明而艳丽，使纹样具有强烈的色彩跳跃感，配色时尤其注意重色相之间的对比，如补色对比、冷暖对比、有彩色和无彩色之间对比等。强烈的程度必须恰当掌握，过于刺激的配色将会令人心烦生厌，运用中仍然要以纹样的题材取向及染织品制成后的应用方向而定色彩强度。

此种色彩搭配用于民族花样、艺术家风格纹样、生态花样(图87)、非洲花样、夏威夷花样等，色彩的感染力突出，使人感到兴奋和刺激。(图88)

图86　主次对比图片

图87　生态花样

图88　强烈的跳跃　张　莉

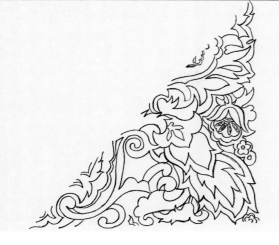

五、色彩纹样绘制步骤

掌握了纹样的基本组织，就可以根据配色规律进行纹样的设计训练。

范例：米字格花卉适合纹样绘制步骤（图89①—⑤）

①设计草图，取适合的1／8进行纹样设计

②拷贝纸拷贝1／8纹样

③在白卡纸上拷贝完整纹样铅笔稿

④上第一套色，然后第二套色……

⑤完成稿

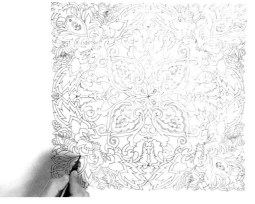

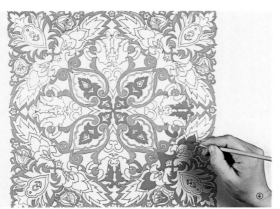

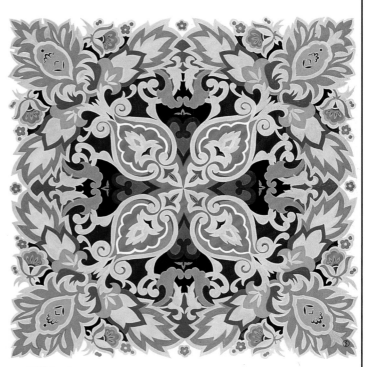

第三章

妙趣横生——应用与鉴赏

第三章　妙趣横生——应用与鉴赏

　　织绣染绘中的花样图纹，大多以具象形象（图90）和抽象形象（图91a、91b）为造型的素材，有了这些林林总总的形象题材，经过精心的设计整理，就变成繁花似锦的图纹美饰，它们不仅是艺术，更是人们心目中对审美追求向往的外在形象象征。在审美追求中，有人将可穿着利用，可装饰空间的纹样作为朝夕相伴的理想选择，的确，博大精深的染织文化广泛地渗透于我们的生活，为人类带来这样一个美而不俗的真实境界。

图90　具象形象　刘琦

图91a 抽象形象 瞿玲琳
　　运用虚幻、抽象的手法表现古典题材中的牡丹纹样，在做旧的英文报纸上用火烧烟熏的边缘效果，暗示历史的沧桑和演变，整幅作品给人一种含蓄的、残缺的美感。

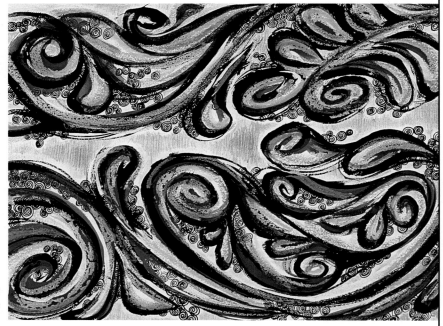

图91b 抽象形象 瞿玲琳
　　中国古代的流水纹样结合服饰中的盘扣造型，表现手法带有明显的绘画痕迹，构图打破传统样式的稳定、对称的约束，具有抽象的现代感。

一、染织设计应用

（一）服装服饰

在前面已多次提到染织纹样广泛应用于服装服饰的装饰设计，它为各种礼服、休闲服、职业服、运动服、家居服、内衣及服饰配件增添了装饰美。变化万千的花样运用在服装面料的设计上，再辅以各种工艺手段制成不同款式的服装，在某种程度上，服装上的花纹弥补了服装造型或穿着者形体的某些不足，增强服饰的艺术魅力和精神内涵，同时，也反映着时尚风貌和人们对审美情趣的追求。

从近几年的流行信息来看，服装领域与染织图形、纹样之间简直就是一种难舍难分的关系，印花、织花、绣花等诸多的纹样表现形式被服装这一载体演绎得美妙无比，生动绝伦。各种形式和效果在染织设计介入服装设计的过程中被体现出来，使服装的品位风格更加出类拔萃。

根据染织设计在服装服饰的装饰方法可分为两类应用形式：

1. 局部装饰

纹样通常装饰在穿着者的胸部、腹部、腰部、背部、臂部、腿前胸、门襟、口袋、后背、袖子、裤子、裙摆、侧缝等部位，起到了强调、点缀的美化作用。采用的纹样组织以单独式、边缘式和二方连续纹样为主，工艺上可采用印花、织花、绣花、手绘等。(图92)

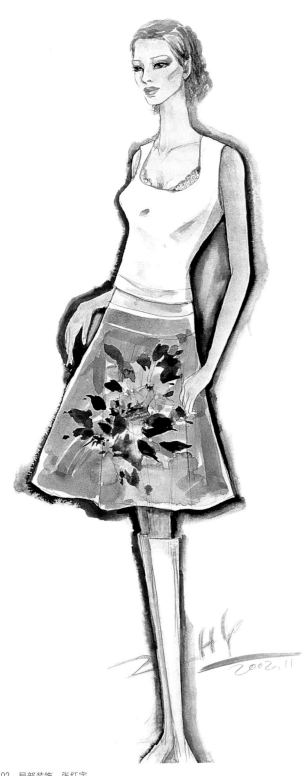

图92 局部装饰 张红宇

2．整体装饰

其中再分为单件、配套和系列化装饰。

（1）单件装饰

指对单件服装、单个服饰配件的装饰设计，如单件外套、上衣、连衣裙、长裤或围巾、帽子、包袋等，在其上面设计纹样，表现装饰的个性风采。(图93)

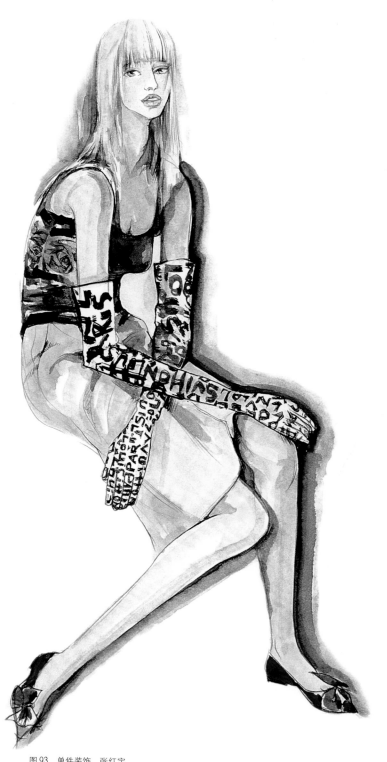

图93 单件装饰 张红宇

(2)配套装饰

指以相互协调的纹样元素将服饰各个部分联系起来，形成统一搭配的服饰外观效果。主要是应用同花异色、同色异花、同花同色的处理手法来取得视觉上的呼应，追求服饰的整体协调和完整。比如将纹样相应地装饰在上衣、下装、帽子、围巾、手套、包袋的上面。

配套装饰应用纹样仍以花卉、几何、文字、抽象等题材为主，设计中注重花型主次之分，强调面积的对比，恰当运用色彩进行搭配，应该使纹样自然而然地装饰在服饰中，形成统一而别致的艺术效果。(图82)

(3)系列化装饰

指将染织纹样分别应用装饰在几套成系列风格的服装上，不但要使每一套服装自身具有完整、艺术的装饰特点，而且每套之间贯穿着相互联系、呼应的视觉因素，从而达到系列化装饰的主题，有五种手法：

A.同纹样，不同款式(图94a、b)

B.同款式，不同纹样(图95、图96)

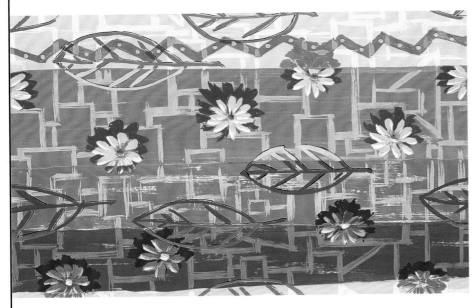

图94a 张红宇

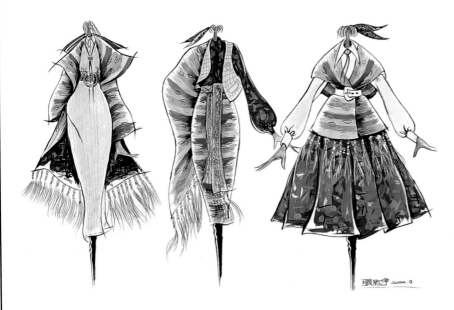

图94b 张红宇

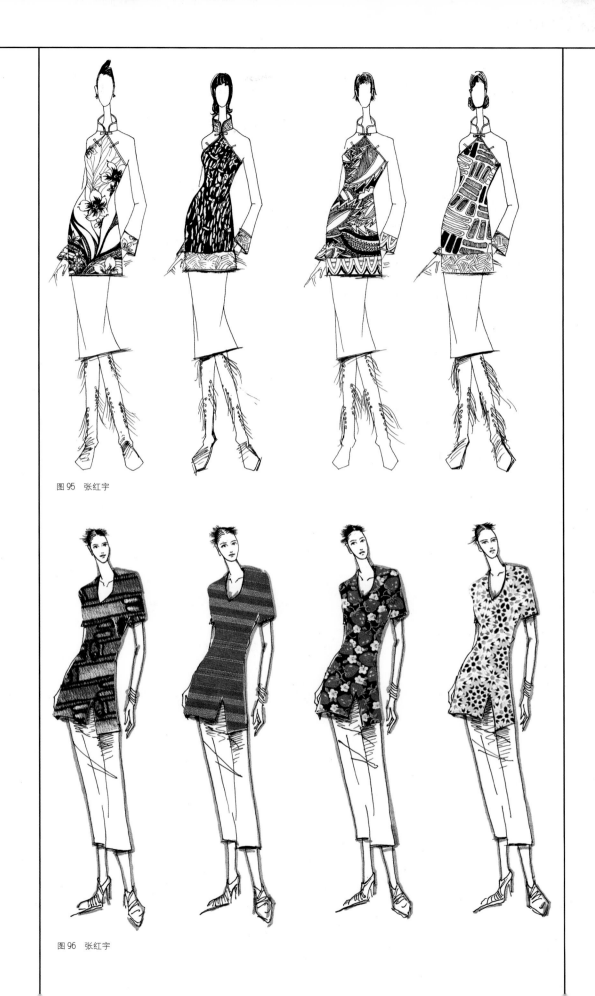

图95　张红宇

图96　张红宇

C.不同纹样，不同款式，相同风格（图 97 A、B）

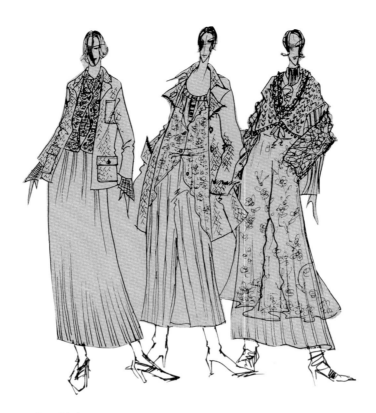

图 97A　张红宇

图 97B-1　张红宇　　　　　　　　　　图 97B-2　张红宇

图 97B-3　张红宇

图 97B-4　张红宇

图 97B-5　张红宇

图 97B-6　张红宇

图 97B-7 张红宇

图 97B-8 张红宇

图 97B-9 张红宇

E.同纹样，同款式，不同色彩（图98）

F.不同纹样，同色彩，不同布局（图99）

应用在服装服饰中的纹样，完全可以用一种大胆的想法去构思，反复推敲之后，针对服装类型、工艺制作等采用相应的纹样表现手法，认真思考花型的取舍，就能够逐渐掌握服装服饰的纹样装饰方法。

图98 张红宇

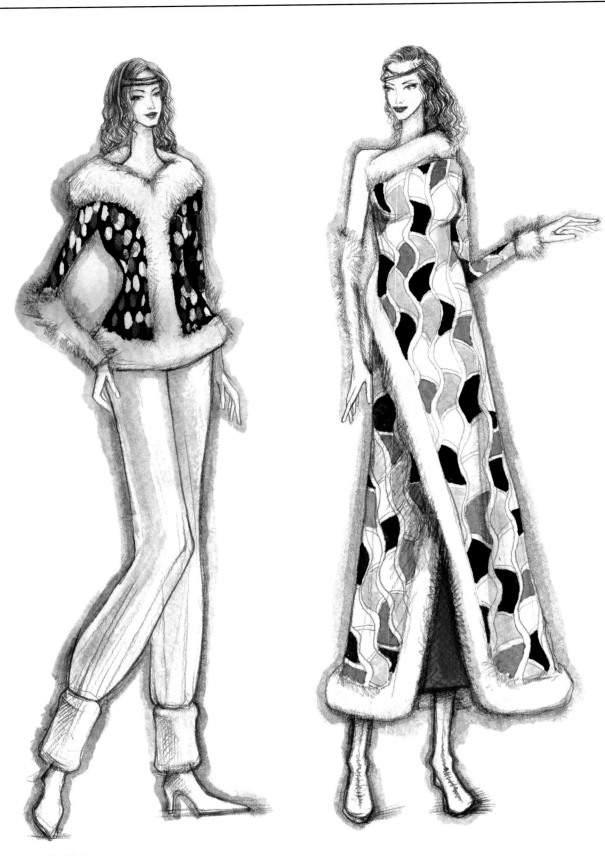

图 99 张红宇

（二）居室用装饰

现代的社会，繁杂而机械，现代人盼望居住空间富有人情味，而棉、毛、丝、麻等织物提供给人们舒适和柔软的感觉，如同亲人般知冷知暖，用这些材料制成的室内纺织品为居室锦上添花，为居住环境增添了艺术与自然的交流空间，为生活带来无限情趣。

不同的居室风格，对纺织品及其纹样的应用要求也不尽相同，有的古典，有的传统，有的浪漫，有的自然，有的现代，这么繁多的居室装饰风格无疑是对从事染织设计的人士提出了挑战。居室用纺织装饰物具体包括窗帘、门帘、帷幕、床单、床罩、被套、枕套、桌布、椅垫、墙饰、地毯等，正确区分它们的装饰用途和应用区域，不但可以采用相应的造型、结构，而且采用相应的染织纹样配合纺织品的外观质感和装饰形式，能够达到较好的效果。纺织装饰品的纹样题材通常以花草植物为主，工艺上以印花、绣花、织花等制成，民族纹样亦可运用蜡染手法制造图纹。

在诸多的居室纺织品中，除了床罩、窗帘、桌布等实用的纺织装饰品，还有一小部分属纯观赏性的纺织装饰品，比如纺织的壁挂和各种纺织品墙饰，这些纺织品的巧妙运用为创造个性化、艺术化的居室空间带来举足轻重的作用，而无论哪种居室用纺织品，它们的纹样、风格、色彩都是装饰设计的灵魂，设计者必须深入了解流行信息，抓住人们追求时尚与时髦的普遍心理，在设计中注入时代意识，使设计的过程与流行的进程并驾齐驱。（图100、图101）

图100　室内纺织品

图101　室内纺织品

二、作品鉴赏（作品评析：刘珂艳、刘燕军）

图 102　人物装饰变化　薛艳　　指导教师：刘珂艳

图 103　抽象人物　赵再廉　　指导教师：刘珂艳

图 104　花卉适合　严洲艳　　指导教师：刘珂艳

在这幅以花卉为主题的作品中，花和叶被分解为片断糅合在一起，细线组成的灰面与块面留白的主花分出明确的白、灰两层，也形成疏密对比关系。放大的花蕊秩序地排列起来，组成弧线，适用于印染或手绘工艺。

图 105　人物装饰变化　周子婴　　指导教师：刘珂艳

现代科技改变了人们的生活方式，对人类的生活影响也越来越大。人们都在反复思考，这是一种进步还是一种后退。此幅作品就是体现了这个主题，在整体的剪影效果的人形背后是疏密有致的线路版图。这种线面的对比关系或许正是作者对科技与人的关系的理解吧！此幅作品可运用印染或刺绣工艺制作为小壁挂。

图106 点、线技法 张 莉 指导教师：刘珂艳

　　面具、祥云、绶带、火焰这些传统图案紧凑、交错地组织在画面上，主要的几条分割线把这些零散的图形贯穿起来，通过统一风格的线条之间的疏密，刻画出层次感。画面装饰感很强，作者仔细推敲线条的分布，充分展现了其造型能力。适用于蜡染、手绘或丝网制作成壁挂。

图107 原始花样 李立申 指导教师：张红宇

　　人物以简洁概括的手法表现，造型具有墨西哥人物图案的风格，散发出一股原始的淳朴。两边的几何抽象形与人物的风格相一致，简洁粗犷。作品色彩以暖黄为主基调，以土黄、中黄、橘黄分出明暗层次。

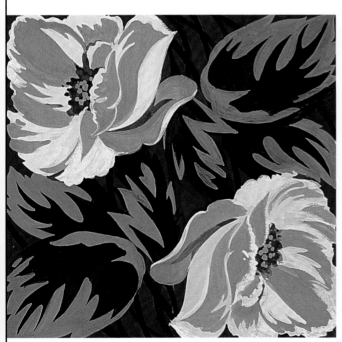

图108 对花适合 张红宇

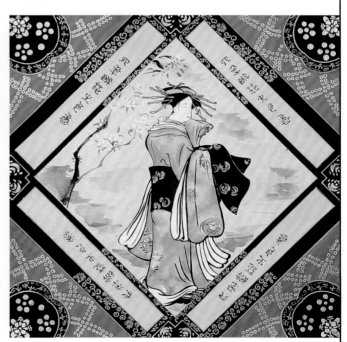

图109 日本风格

图 110　适合与二方连续　迟玉霞　　指导教师：张红宇
　　以三瓣叶变化组合成离心式方形适合纹样，暖灰色与红色、金色相配合，雅致、高贵。纹样中心的细腻纹样与四角翻转的块面叶片形成繁疏对比，空间分布均称。

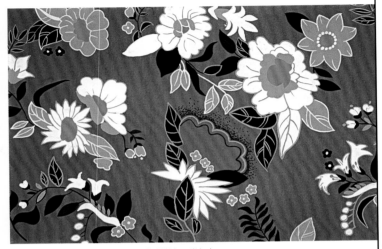

图 111　四方连续　王逸飞　　指导教师：张红宇

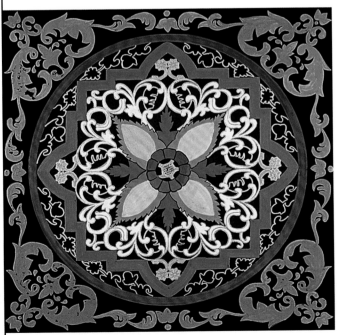

图 112　适合纹样　张园　　指导教师：张红宇

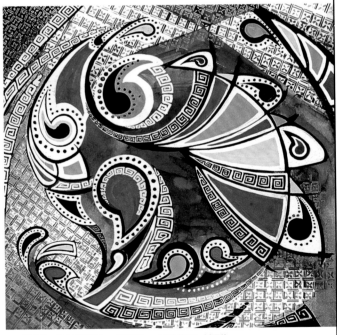

图 113　自由旋转适合　关世祺　　指导教师：刘珂艳
　　这幅方形的适合图案，中心的凤纹曲中带方，抽象而夸张，具有商代青铜器装饰图案的风格。两边凤头纹对称的构成形式也蕴含商代饕餮纹的影子。由回纹演化而来的底纹用色富有层次，与中心凤纹明亮色彩的层层递进关系，具有商代所强调的天赋神权的神秘色彩。画面主题突出，层次清晰，表现工整，适合印染工艺制作壁挂、靠垫等。

图 114 点线 孙 莹 指导教师：刘珂艳

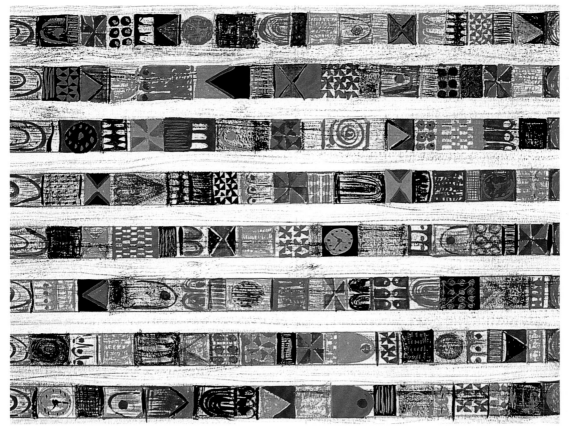

图 115 原始感纹样 单 宁 指导教师：张红宇

画面形式感新颖，在窄条内用钟表、圆形、弧形、三角形等元素组合成大小不等的块面，玫红、绿、黑、黄的跳跃交错作用，加上轻松随意的
表现手法，构成一幅休闲自由的画面。此作品可作为印染图案。

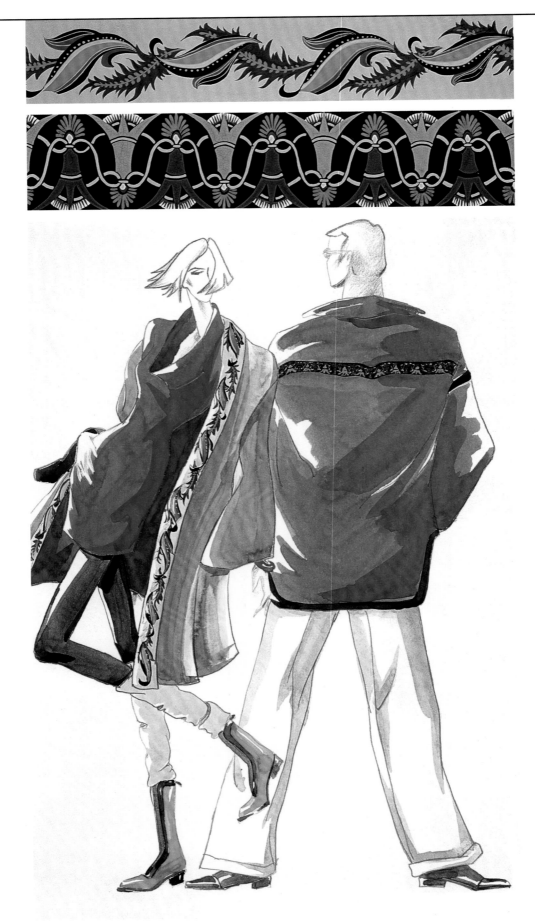

图 116　二方连续及服装应用　傅康荔　　指导教师：张红宇

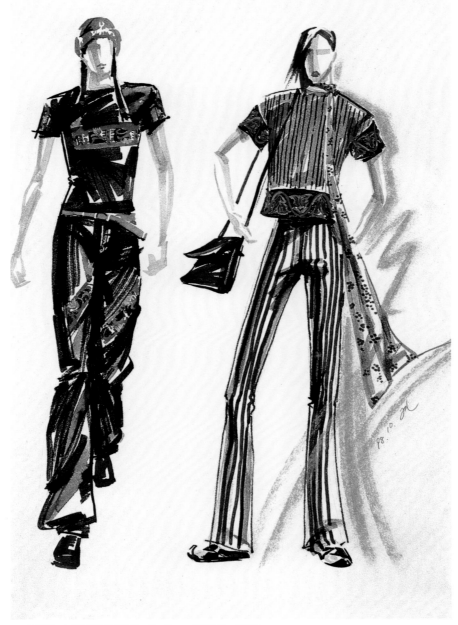

图117　二方连续及服装应用　郑　航　　指导教师：张红宇

上图

作者将侧面花头与几何图形组合起来，装饰变化重心在侧面花头正反相连的波状骨格线上，通过色彩的分割和细节的刻画组成精致的画面。

下图

在这幅波状骨格的二方连续中，装饰重心在正反错叠的三角形上，并通过正后三角形的边缘透出虚底形，丰富了画面层次，形成虚实对比。

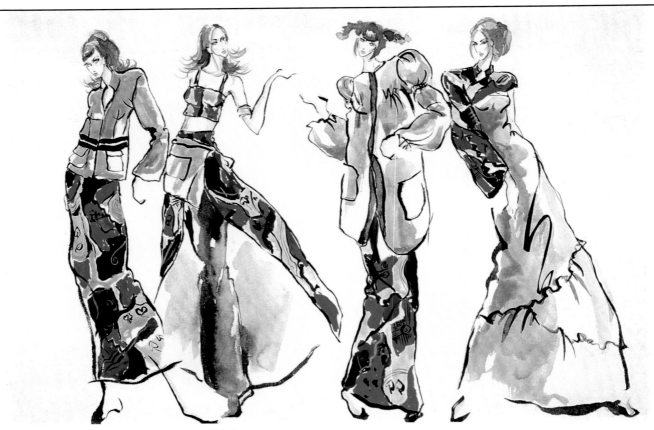

图118 服装系列设计 欧阳一苇 指导教师：张红宇

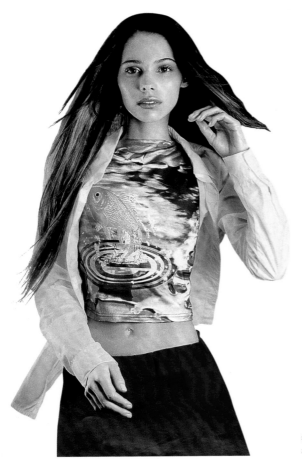

图119 服装图片
直接印花的工艺没有套色的限制，使图案的色彩表现更自由。用电脑可以随心所欲地处理出新颖的画面效果，自然写实的鲤鱼出水的形象和图案化的水纹组合，轻松、自然的写实纹样用于服饰上增强了动感。

图120　服装图片

　　在黑底上用单一的白色绣出民族的二方连续花纹，配色素雅而有严谨感，如虚点组成单线勾画菊花，佩利斯纹样在花蕊用白点提神，丰富了画面的层次。

图121　几何纹服装图片

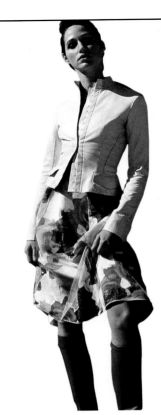

图122　花卉纹短裙图片
　　写实的花卉的墨绿、棕褐色表现，如同是墨镜中看到的景象，一层同色印花纱更增加了迷彩的效果，酷味中透着妩媚。

图123　原始抽象肌理服装图片
　　抽象的直线，块面组成的方格纹样，简洁的黑白两色，干涩的肌理效果，使面料具有理智、冷静和颓废的味道。也许这件服装表达了生活在大工业城市中居民的一种灰色心情。

图124　植物方巾图片
　　用图案的层层套色手法表现写实形花卉，淡黄、粉绿、粉红色调，雅致柔和，使女性更加轻盈。

图125　大散点纹服装图片
　　在黑色的面料上自由地散放着传统造型的团花纹样，这些团花纹样风格有的来自于刺绣，有的来自于印染，甚至是来自教堂里迷幻的彩色玻璃。大型纹样打破了传统的尺寸、传统的组织形式，随心所欲地让它们游离于面料上。

图 126　崔　巍　　　指导教师、点评：刘燕军
作品擅用线条，技法纯熟，肌理表现细腻耐看，具有审美价值。

图 129　王霞萍　　　指导教师、点评：刘燕军
作者用古典题材表达图地相间的丰富变化，装饰性强烈。

图 127　李磊洁　　　指导教师、点评：刘燕军
作品中的形象运用飘忽不定的构图手法，线条运用恰当，画面生动流畅。

图 128　沈　怡　　　指导教师、点评：刘燕军
作者夸张的变化使花的姿态具有野性之美，黑白相间的小格子增强了作品艺术气氛，画面层次丰富。

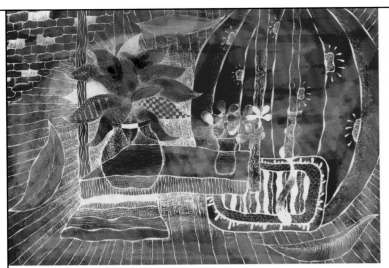

图 130 张 磊　　指导教师、点评：刘燕军
作品主题是一盆叶形花，构图别致，画面有趣味，色彩也恰到好处。

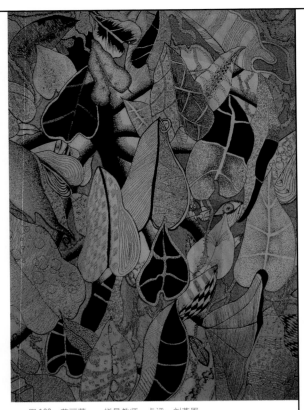

图 133 苏丽薇　　指导教师、点评：刘燕军
作品表现叶子的多种肌理效果，色彩时尚，适于作为室内纺织品的纹样设计。

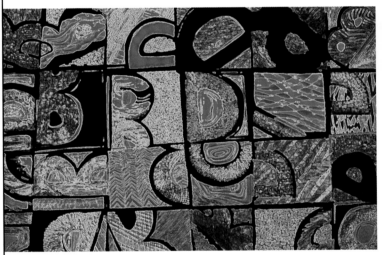

图 131 董明成　　指导教师、点评：刘燕军
用字母主题表达纺织品是个很好的创意，表现时尚和个性。这幅作品大胆地运用肌理和色彩，效果突出。

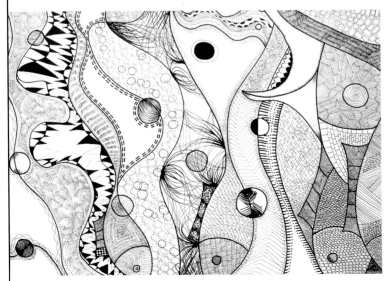

图 132 郑宇炜　　指导教师、点评：刘燕军
作者线条的表达比较恰当，不失天真的一面，鱼形的变化错落有致。

图 134　毛晨娇　　指导教师、点评：刘燕军
作品在构图上层层叠叠，题材体现自然界的生生不息，可用于真丝围巾的纹样设计。

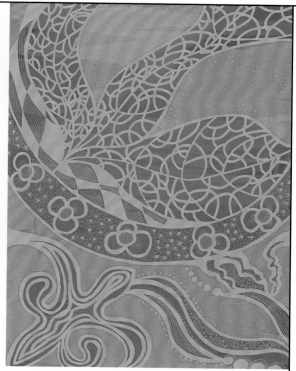

图 135　杨　怡　　指导教师、点评：刘燕军
传统题材以传统色彩表达，效果和谐统一。

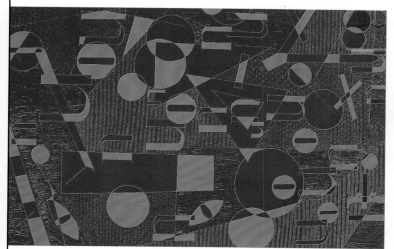

图 136　陈晓雪　　指导教师、点评：刘燕军
几何形与字母的组合，运用对比的色彩，肌理也表现得不错。

图 137　张志炜　　指导教师、点评：刘燕军
黑白对比的设计，要在构图上与众不同，增强豪放的气势。

图138 苏秀兰　　指导教师、点评：刘燕军
作品前后层次分明，具有传统气息，装饰感强，视觉效果醒目、大方。

图139 陈　妍　　指导教师、点评：刘燕军
作品非常大胆，主题明确，视觉效果强烈。

图140 钱铭源　　指导教师、点评：刘燕军
作品用彩陶为题材，表现生动，适于作为室内纺织品纹样。

图141 金雪芬　　指导教师、点评：刘燕军
　画面追求静谧的艺术语言，色彩平衡统一，适于作
为泳装、装饰品的设计参考。

图142 张晨波　　指导教师、点评：刘燕军
　作者运用现代手法演绎传统题材，画面激情四射，引
人入胜。

图书在版编目（CIP）数据

时尚设计·染织／徐伟德，黄元庆主编．—南宁：广西美术出版社，2005.7
（设计广场系列基础教材）
ISBN 7-80674-726-5

Ⅰ.时… Ⅱ.①徐…②黄… Ⅲ.染织－工艺美术－高等学校－教材 Ⅳ.J523

中国版本图书馆 CIP 数据核字(2005)第 056388 号

设计广场系列基础教材

时尚设计·染织

顾　　问／汪　泓　马新宇
主　　编／徐伟德
执行主编／黄元庆
编　　委／李四达　张红宇　任丽翰　刘珂艳　潘惠德
　　　　　许传宏　周　宏　陈烈胜　魏志杰
本册著者／张红宇
出 版 人／伍先华
终　　审／黄宗湖
图书策划／钟艺兵
特约编辑／张红宇
责任美编／陈先卓
责任文编／何庆军
装帧设计／阿　卓
责任校对／罗　茵　龙丽坤
审　　读／欧阳耀地
出　　版／广西美术出版社
地　　址／南宁市望园路 9 号
邮　　编／530022
发　　行／全国新华书店
制　　版／广西雅昌彩色印刷有限公司
印　　刷／深圳雅昌彩色印刷有限公司
版　　次／2006 年 1 月第 1 版
印　　次／2006 年 1 月第 1 次印刷
开　　本／889mm × 1194mm　1/16
印　　张／5.5
书　　号／ISBN 7-80674-726-5/J·511
定　　价／32.00 元